麥 田 人 文

王德威／主編

JOHN BERGER

約翰·伯格——著　何佩樺——譯

另類的
出口

THE SHAPE
OF A POCKET

CONTENTS

敞開大門
Opening a Gate

　　臥室天花板漆著褪淡的天藍色。兩個生鏽的大鐵鉤固定在梁上，很久以前，農人將燻腸和醃肉晾掛在此處。這是我此刻的寫作間。窗外有幾株老梅樹，果實正轉為黑藍，在更遠處，最近的山坡構成第一疊山巒。

　　清晨我尚未起身時，一隻燕子飛進屋裡，在室內繞行，發現誤闖後便穿窗而去，越過梅樹，棲息在電話纜線上。我提起這個小插曲，是因為在我看來，它跟薩馬拉提[1]的攝影作品有某種關聯。他的攝影跟燕子一樣脫離常軌。

　　我屋裡有他的攝影作品，已收藏兩年。我常把這些照片從紙夾中取出，給來訪的朋友們看。他們通常先倒抽一口氣，而後仔細凝視，露出笑容。他們注視照片中的場景，比觀看一般攝影作品的時間來得久。他們或問我認不認識攝影師薩馬拉提本人？或問照片中的地點是俄國哪裡？拍攝於哪一年？他們從不用言語表達他們溢於形表的歡喜之情，因為那是一種祕密的歡喜。他們只是仔細觀看，牢記於心。牢記什麼？

<div align="center">□　□　□</div>

　　每張照片中至少有一條狗。這清楚可見的特色或許只是噱頭。但事實上，狗提供了打開房門的鑰匙。不，該說是敞開大門──因為照片中的一切都在戶外，開闊而遙遠。

　　我還留意到每張照片中的特殊光線，那是取決於時刻或季節的光線。人物始終在此種光線下追捕──追捕的是動物，遺忘的名字，回家的小徑，新的一天，睡眠，下一班卡車，春天。在這光線之下，沒有恆久的東西，最長不過是一瞥。這也是敞開大門的一把鑰匙。

　　這些照片是用全景相機所拍攝，這類相機一般供廣區（wide-section）的地質勘測使用。我認為「廣區」在此很重要，不是出於美學之故，而是又

1　薩馬拉提（Pentti Sammallahti, 1950- ），出生於赫爾辛基的芬蘭攝影家，
　　現任教於赫爾辛基的工業藝術大學。
　　[譯註]全書以1 2 3標示譯者註，以＊標示原書註。

一次為了科學觀察的理由。焦距較長的鏡頭拍不出我現在看見的東西，也就是說，它將繼續隱匿不現。我現在看見什麼東西？

我們的日常生活是一種不停的交流，與我們周遭的日常景象彼此交流——這些景象往往十分熟悉，偶或意外而新奇，但始終在生活中給予我們確證。即使險象環生的景象亦是如此：比方房子失火的景象或口中含刀朝我們逼近的男子，依然（迫切地）提醒我們生命及其重要性。我們慣常看見的景象使我們堅定。

然而，我們有可能突然間、意外地、最常是明昏瞬目之際，瞥見另一種有形秩序，跟我們的秩序交會卻又無關。

影片的放映速度是每秒鐘播放二十五個畫面。天曉得我們的日常感知中每秒鐘閃過多少畫面。但在我所談論的短暫時刻，我們彷彿突然措手不及地看見了兩個畫面之間的空隙。我們完全不經意地撞見了某些並非指配給我們的可見之物。那也許本應進入夜鳥、馴鹿、雪貂、鰻魚、鯨魚等的視線。

我們所習慣的視覺秩序不是唯一的，它跟其他秩序共存。精靈、鬼怪、妖魔的故事，是人類為了與這些秩序和平共存所做的嘗試。獵人時時意識到它的存在，因此能解讀我們看不見的蹤跡。小孩憑直覺感受它，因為他們習慣藏身在事物背後，在其中發現各種可見物之間的空隙。

拔足奔跑、嗅覺敏銳、聲音記憶發展成熟的狗，是專於這些空隙領域的天生行家。牠們眼中傳達的訊息因緊迫無聲而時常教我們困惑，牠們的眼睛能同時適應人類和其他的視覺秩序。或許正因為如此，基於種種場合和理由，我們訓練狗當嚮導。

或許正是一條狗將這位偉大的芬蘭攝影師引向拍攝這些照片的時刻與地點。在每張照片中，人類秩序依然可見，卻不再是中心所在，正悄然閃去。空隙已然敞開。

其結果教人不安：那裡有更多的孤寂，更多的痛苦，更多的離棄。同時，我卻體會到自童年時代跟狗說話、聆聽牠們的祕密、把祕密藏在心中以來不曾再有的期待。

淺談可見之物（獻給伊夫）

Steps Towards a Small Theory of the Visible (for Yves)

　　當我唸著主禱文的第一句：「我們在天上的父⋯⋯」時，我想像這個「天」是個看不見、進不去，卻至為接近的東西。它毫無巴洛克風格，沒有無限的漩渦狀空間，也沒有令人昏眩的透視效果。如果一個人蒙恩看見它，只消舉起卵石或餐桌鹽罐般小而近便的東西即可。或許切里尼[1]明白。

　　「願祢的國降臨⋯⋯」天與地的差異雖無窮無盡，其間的距離卻是微乎其微。關於這句話，薇依[2]曾寫道：「我們的欲念在此穿透時間，找到其背後的永恆，就在我們知道如何將發生的一切轉化成欲念對象的時候。」

　　她的話或許亦適用於繪畫藝術。

　　今天，影像充斥於各處。從來不曾有過如此之多的事物被描述、被觀察。我們能瞧見地球或月球另一面每時每刻事物的樣貌。諸般表象被記錄下來，並於瞬間傳播開來。

　　然而與此同時，有些東西在不知不覺中起了變化。過去它們被稱為**物體表象**（physical appearance），因為它們屬於固實之物。如今，表象瞬息萬變。科技革新讓我們能輕易區分出，什麼是表象的，什麼是實存的。而這正是當前體系的神話所不斷必須深掘的。它將表象折射，有如海市蜃樓：折射的不是光線而是欲望，實際上只有一種欲望，即貪得無饜的渴求。

　　從而──同時有些奇怪，如果我們考慮到**欲望**一詞本身就包含的物理性指涉的話──實存物本身消失了。我們活在一個由無人穿戴的衣物和面具所組成的奇觀中。

　　想想任何一個國家的任何一個電視頻道的新聞播報員們吧。他們都成了**喪失肉身**的機械符號。體系費時多年創造他們，並教會他們如此說話。

　　沒有實體，也沒有「必然性」（Necessily），因為「必然性」是存在的條件。它使現實變成真實。而體系的神話所需要的，只是尚未成真，是如果，

1　切里尼（Benvenuto Cellini, 1500-71），義大利雕塑家和金匠，代表作《法蘭西斯一世的鹽罐》。
2　薇依（Simone Weil, 1909-43），法國神祕主義者和社會哲學家。

是下一次的購買。這讓旁觀者產生某種嚴重的孤立感，而不是如所聲稱的自由感（所謂選擇的自由）。

不久前，歷史，人們對其生活所做的一切紀錄，以及諺語、神話、寓言，還一直面對著同一個問題：為了與「必然性」共存而進行沒完沒了、提心吊膽、間或美妙的掙扎，此即生存的不可思議。「必然性」帶來悲劇和喜劇，它是你的美麗與哀愁。

當今，在體系的奇觀中，它不復存在。因而不再有任何經驗的交流，唯一可分享的不過是些無人參與卻人人目睹的奇觀、賽事。前所未有地，人們必須嘗試憑一己之力，將自身的存在與痛苦置於浩瀚的時間和宇宙當中。

我做了個夢，夢中的我是個奇怪的生意人：經銷「模樣」或「外貌」。我把它們搜集起來又配銷出去。在夢中，我剛好發現一個祕密！我自己發現了它，沒有得到任何幫助或指點。

這個祕密就是進入我在觀看的任何東西裡，比如一桶水、一頭牛、一個從空中俯瞰的城市（比方西班牙的托雷多[Toledo]）、一株橡樹，一旦進入，便重置其外形以求更好。**更好**可不意味讓東西看起來更美觀或更和諧；亦不意味使其更具代表性，以便該橡樹能代表所有的橡樹；它只意味讓那東西更成為其自身，即讓那頭牛、那座城市或那桶水的獨一無二性更為突出！

這麼做讓我感到愉快。我感覺到，我從內部所做的細微改變也給其他人帶來快樂。

進入對象並從中整頓其外形的祕訣，就像打開衣櫥門那般簡單。或許只要在門自動開啟時，人在那兒即可。然而當我醒來時，我記不起如何辦到，再也不曉得如何進入事物內部。

繪畫史往往呈現為前後相繼的風格史。在我們的時代，畫商和藝術行銷者利用此種風格戰為市場創造品牌。許多收藏家和美術館購買的是名號而不是作品。

　　或許我們該提問一個天真的問題：從舊石器時代至本世紀以來的一切繪畫有何共同之處？每一幅畫都在宣告：**我曾目睹這個**，或者，在圖像創作成為部落儀式一部分時：**我們曾目睹這個**。**這個**指的是畫中之景。非具象藝術亦不例外。羅斯科[3]晚年的一幅油畫，畫的是一縷光照或彩色輝光，即出自畫家對可見之物（the visible）的體驗。在他幹活時，他是依據他所**目睹**的他物決定其畫。

　　起初，繪畫是對我們周遭不斷出現又消失的可見之物所做的一種確認。若無消失一事，或許即無作畫衝動，因為如此一來，可見之物本身便具備繪畫所亟欲尋獲的確定性（恆久性）。在對人類所在物質世界的存在物給予確認這一點上，繪畫比其他任何藝術都來得直接。

　　動物是繪畫的最初主題。從一開始，並貫穿蘇美、亞述、埃及和早期希臘藝術，對動物的描繪 可謂栩栩如生。數千年過後，對人體的描繪才達到同等的逼真度。一開始，人類面對的是存在物。

　　最初的作畫者是獵人，如同部落中的每個人，其生活有賴於對動物的熟悉程度。然而作畫和狩獵是兩回事：兩者之間關係奇妙。

　　在若干早期岩洞壁畫中，動物旁邊印有人手圖案。我們雖不清楚它確切用於何種儀式，但可以清楚的一點是，繪畫被用來確認獵物與獵人之間神奇的「友誼」，或者，更抽象地說，存在物與人類創造力之間的神祕的「友誼」。繪畫則是呈現此種「友誼」並（充滿希望的）令其永恆的方式。

　　繪畫早已喪失了其獸群主題和儀式功能，但這依舊值得我們深思。我相信它告訴了我們繪畫這行為的某些本質。

　　作畫的衝動並非來自觀察，亦非出於靈魂（靈魂可能是盲目的），而是緣自某種邂逅：畫家與模特兒之間的邂逅——即使模特兒是一座山或架子上的空藥罐。從艾克斯（Aix）望見的聖維克多山（Mont St. Victoire，從別處

3　羅斯科（Mark Rothko, 1903-70），美國抽象表現主義畫家。

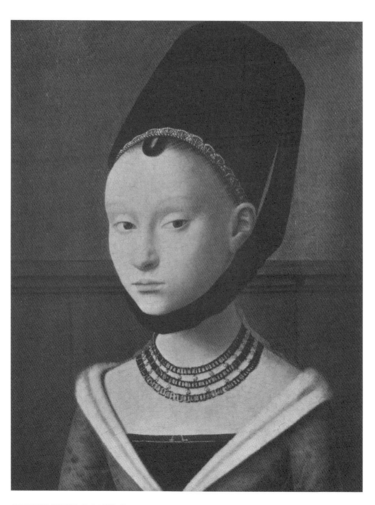

赫里斯特斯所繪少女肖像畫

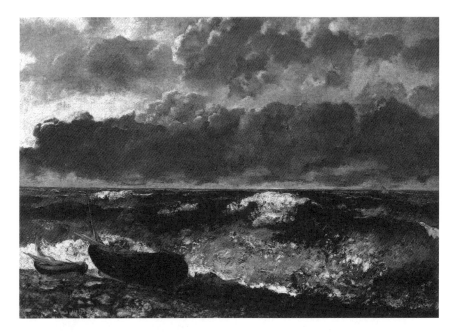

庫爾貝《暴風雨》

觀看，它的形狀截然不同）是塞尚的同伴。

　　一幅畫死氣沉沉的時候，是因為繪畫者未敢逼近，開啟自己和模特兒之間的合作關係。他保持著**描摹**的距離。或者，如同當今的風格派時期，畫家以藝術史為隔，玩弄風格把戲，模特兒對此一無所知。

　　逼近即意味著忘記傳統、名譽、理論、位階和自我。也意味甘冒前後風格不一致、甚至發狂的風險。因為很可能由於你太過逼近，合作關係破裂，繪畫者消溶於模特兒之中。或是動物吞食了作畫者，或將他踐踏在地。

　　每一幅真正的繪畫都體現一個合作關係。請看柏林國立博物館所藏赫

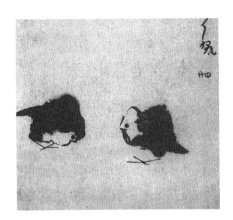

八大山人畫作

里斯特斯[4]的少女肖像畫，羅浮宮庫爾貝[5]的暴風雨海景，或者十七世紀八大山人[6]畫的老鼠與茄子，我們不可能否認畫作中對象的參與。事實上，這些畫的重點不在於少女、巨浪翻騰的海景、老鼠與蔬菜；而在於他們的參與。十七世紀偉大的中國山水畫家石濤寫道：「闢渾沌者，舍一畫而誰耶。」

　　我們正走入一個奇特的領域，我也奇特地使用字句。1870年某個秋日，法國北海岸的巨浪**自身也參與了**一個留鬍子男子的**觀看**，而這名男人將在隔年被捕入獄！然而想真正實踐這種讓一切靜止不動的無聲藝術，別無他法。

4　赫里斯特斯（Petrus Christus, 1410-76），法蘭德斯畫家。
5　庫爾貝（Gustav Courbet, 1819-77），法國寫實主義畫家，投身於巴黎公社運動，失敗後被捕入獄，而後流亡瑞士。
6　八大山人（1626-1705），中國清初著名僧侶畫家。

　　可見物的存在理由是眼睛；在光線充足的地方，物體可見外形變得複雜而多樣，此時眼睛亦隨之進化而發展。例如，野花能被看到是由於它們的五顏六色。空盪的天空呈現藍色，是出於我們的眼睛構造及太陽系的屬性。模特兒與畫家之間的合作關係具有某種本體論基礎。十七世紀的勒斯拉夫[7]醫師司里修[8]以神祕主義的手法書寫被觀看者和觀看者之間的依存關係：

　　La rose qui contemple ton oeil de chair
　　A fleuri de la sorte en Dieu dans l'éternel [9]

　　你何以成為你讓我看見的樣子？畫家問道。
　　我就是我。我在等待。山脈、老鼠或孩子答道。
　　等什麼？
　　等你，只要你捨棄一切。
　　等多久？
　　一直等下去。
　　生命中還有其他東西。
　　去找它們吧，做個正常人。
　　如果我不呢？
　　我將把我不曾給過任何人的東西給你，但沒價值，只是對你無用的問題所做的回答。
　　無用？
　　我就是我。
　　除此之外別無承諾？
　　沒錯。我能永遠等下去。

7　勒斯拉夫（Wrocklau），亦作Wroclaw，波蘭第四大城。
8　司里修（Angelus Silesius, 1624-77），波蘭修士、詩人。
9　「你的肉眼看見的玫瑰，生長在永恆的上帝裡。」

我想過正常生活。

去過吧，別指望我。

假如我真的指望你呢？

那就忘掉一切，你將在我身上找到——我！

合作關係有時隨之而來，卻鮮少基於善意：往往更基於欲望、憤怒、恐懼、憐憫或渴望。關於繪畫，現代人誤以為（後現代主義亦未予以更正）藝術家是創造者。相反的，他是接受者。看似創造之舉，實際是為他所接受的東西賦予形式。

伯格娜偕同羅伯特和他的兄弟威特克晚間過來，因為這天是俄羅斯新年。坐在餐桌旁，他們說著俄語，我則嘗試為伯格娜素描。這並非第一次。我始終未畫成，因為她的臉部表情十分豐富，而且我無法忽略她的美麗。若想畫好，你就得忽略。他們離去的時候早已過午夜。在我畫最後一張素描時，羅伯特說：這是你今晚最後一次機會，好好畫她吧，約翰，放手畫她吧！

他們離去後，我拿壓克力顏料為其中畫得最不差勁的一張上色。突然間，如同因風轉向的風標，這幅肖像開始有個樣子。她的「相似性」（likeness）此刻就在我腦中——我只需畫出它來，而不是尋找它。紙破了。我塗抹著顏料，時或堆積得稠如油膏。清晨四時，她的臉開始與其肖像合而為一。

隔天，承受大量顏料的脆弱畫紙看起來依然很好。在白晝的光線中有若干色差明暗的變化。夜間塗抹顏色有時往往太猛——就像未解開鞋帶就把鞋脫了。如今已大功告成。

白天我時時去查看它，覺得沾沾自喜。因為我畫了一幅讓自己滿意的小畫？不見得。沾沾自喜另有其因。是因為臉的**現形**——猶如自黑暗中冒出來。歡喜還來自伯格娜的面容所給予我的餽贈，而這原本是**它留給自己的**。

什麼是相似性？一個人死了，留給認識他們的人，一個空洞，一個空間：此空間有輪廓，對每個哀悼者來說不盡相同。這帶有輪廓的空間就是死者的

右及對頁 蘇丁畫作

相似性，也是畫家畫肖像時探求之所在。相似性乃是不可見的留存之物。

　　蘇汀[10]是二十世紀的偉大畫家。這在歷時五十年後才被肯定，因為他的藝術既傳統又粗野，此種組合與所有的流行品味相牴牾。彷彿他的畫具有某種很重的破碎口音，讓人覺得口齒不清：講好聽是別具異國風情，講難聽則是粗鄙野蠻。而如今，他對存在物投注的執著不懈越來越具代表性。就生動揭示對象與畫家之間在作畫當中隱晦不明的合作關係而言，幾乎無人出其右。畫作中的楊樹、動物屍體、孩子的臉龐直接附著在蘇丁的畫筆上。

　　容我再一次引述石濤：

10 蘇汀（Chaim Soutine, 1894-1943），出生於立陶宛的法國表現主義畫家，
　　畫風充滿不和諧與扭曲感，喜畫動物屍體。

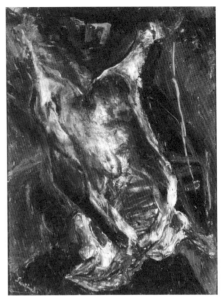

畫受墨，墨受筆，筆受腕，腕受心。
如天之造生，地之造成，此其所以受也。

　　人們談論提香（Titian）、林布蘭（Rembrandt），或泰納[11]的晚期作品時，往往說他們對油彩的掌握越來越**自由**。縱然就某種意義上來說這也沒錯，卻可能給人一種**隨心所欲**的印象。事實上，這些畫家年老時只是變得更具接受力，更能接納「模特兒」的呼喚及其不尋常的活力。彷彿他們自己的肉體消失而去。

　　一旦對合作原理有所了解，評鑑種種風格的作品便以它為基準，而無關乎筆法的自由與否。或更確切的說（因為**評鑑**與藝術無甚相關）它提供我們一種視野，更能領略繪畫打動我們的原因。

11　泰納（Joseph Mallord William Turner, 1775-1851），英國風景畫家。

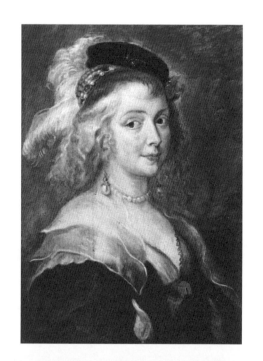

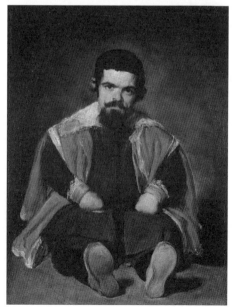

右上　魯本斯畫的富曼
右下　委拉斯奎茲畫的侏儒

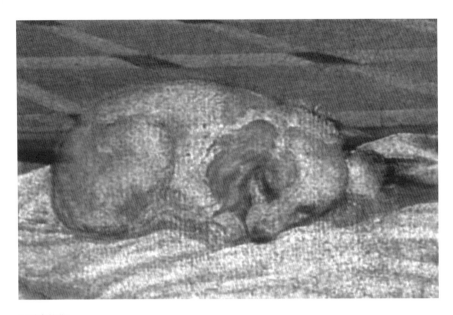

提香畫的狗

　　魯本斯[12] 反覆畫他心愛的富曼[13]。她有時合作，有時則不。不合作時，她便只是個畫出來的完美形像；當她合作時，我們也會等待著她。莫藍迪[14] 畫了一幅瓶中玫瑰圖（1949），畫中的花就像貓一樣等著讓他看見（這很稀罕，因為多數花卉圖只是純粹的景物）。兩千年前畫在木頭上的一幅男子肖像，今天的我們仍能感受到他的參與。在委拉斯奎茲[15] 畫的侏儒、提香的狗、維梅爾（Vermeer）的房子當中，我們察覺到它們的活力，它們被觀看的欲望。

　　越來越多人去美術館觀畫，離去時並未失望。吸引他們的是什麼？答

12 魯本斯（Peter Paul Rubens, 1577-1640），法蘭德斯畫家。
13 富曼（Hélène Fourment），魯本斯的第二任妻子。
14 莫藍迪（Giorgio Morandi, 1890-1964），義大利藝術家，常以靜物與風景為題材。
15 委拉斯奎茲（Diego Velázquez, 1599-1660），西班牙巴洛克藝術家。

案：藝術，或藝術史，或藝術欣賞，錯失了本質，我如此認為。

在美術館裡，我們遇上其他年代的可見物，它們陪伴我們。面對每天在我們眼前出現又消失的一切，我們的孤寂感減少了些。許多東西看起來依然不變：牙齒、雙手、太陽、女人的腿、魚……在可見的實在界中，所有的年代並存而永恆，無論相隔數百或數千年。而當畫中形象非複製現實，而是一次對話的成果時，畫中物便說話了，只要我們傾聽。

從觀看的層面來說，波伊斯[16]是二十世紀後半的偉大預言家，他畢生的作品便是對我所謂的合作關係的表達及呼籲。他相信人人都是潛在的藝術家，他取用各種物件將它們布置成乞求觀看者跟它們合作的樣子，這回不是透過繪畫，而是傾聽它們的眼睛傳達的訊息，並牢記在心。

我所知道最憂傷（是憂傷，不是悲痛）的事物莫過於一隻失明的動物。不同於人類的是，動物連描述世界的輔助語言也沒有了。在熟悉的環境中，失明的動物得以靠鼻子找出方向。但牠的存在性已然喪失，隨著這種喪失，牠亦開始衰竭，直到牠的活動僅剩下睡眠，或許那時正捕捉一個曾經存在的夢境。

大衛[17]於1790年繪製的索希侯爵夫人（*The Marquise de Sorcy de Thélusson*）看著我。在她的時代，誰能預見現代人生活的孤寂？由每日關於世界的虛擬假象交織而凸顯的孤寂。然而它們的虛假可不是一種錯誤。如果利潤的追求被視為人類唯一的救贖方式，營業額即成為首要大事，因此，存在物也必須被蔑視、被忽略、被壓抑。

今天，嘗試繪畫存在物，是一種攪動希望的反抗之舉。

16 波伊斯（Joseph Beuys, 1921-86），德國觀念藝術家。
17 大衛（Jacques Louis David, 1748-1825），法國新古典主義畫派畫家。

畫室畫語（獻給米凱爾·巴塞洛）
Studio Talk (for Miquel Barceló)

　　一張揉皺的紙片扔在畫室地板上，四周是尚未繃裝的畫布──你正站在上面──一桶桶的顏料，有些摻有黏土，還有古怪的有柄鍋，斷裂的炭筆，破布，作廢的素描畫，兩只空杯子。紙片上寫了兩個詞：「面孔」（FACE）和「所在」（PLACE）。

　　畫室從前是自行車工廠，不是嗎？你一身作畫行頭在此幹活。原是條紋花樣的上衣和長褲，如今跟鞋子一樣，結了一層乾掉的顏料。於是我想像你是兩個人：一是即將騎自行車離去的人，一是囚犯。

　　然而，當白晝結束時，要緊的只有攤在地上或倚在牆上等待隔天觀看的畫。要緊的是變動的光線無法全然揭露的東西──距離你最近卻令你擔心已經失去的東西。

　　面孔。無論畫家找的是什麼，他都在尋找它的面孔。一切的尋覓、失去以及重新發現都與此相關，是吧？「它的面孔」意指什麼？他找的是它的回眸，他找的是它的表情──其內在生命的稍許痕跡。無論他畫櫻桃、自行車輪、藍色矩形、動物屍體、河川、樹叢、山丘或他自己的鏡中倒影，皆是如此。

　　照片、錄像、影片從未找到這張面孔；頂多找到關於外形與相似性的記憶。相反的，面孔卻不斷更新：從前不曾見過卻熟悉的東西（之所以熟悉，在於在睡夢中我們或許夢見過整個世界的樣子，自出生起，我們就被拋入其中）。

　　我們唯有在一張面孔注視我們的時候才看見它（如同梵谷的向日葵）。側影絕非面孔，而相機總是將大部分的面孔轉化成側影。

　　當我們得停在一幅完成的畫前時，我們就像停在一隻注視我們的動物面前。是的，即使安托內洛[1]的《天使悼基督》（*Pietà with an Angel!*）亦然！堆疊塗抹在畫面上的油彩是那動物，而它的「樣子」（look）就是它的面孔。試想想維梅爾所繪《台夫特風景》（*View of Delft*）的面孔。稍後那動物會躲起

1　安托內洛（Antonello da Messina, 1430-79），文藝復興時期義大利畫家。

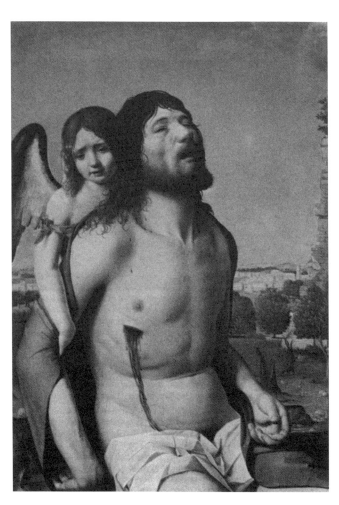

安托內洛《天使悼基督》

來，但是當它最先使我們停步，不讓我們繼續前行之時，它都在那裡。

　　一個回溯到洞穴時代的古老故事。

　　地點，就 lieu、luogo、ort、mestopolojenie 的意義來說的「所在」。最後一個俄文字亦作**情境**解釋，值得我們牢記。

　　地點不只是一塊區域。地點環繞某事物。地點是存在的延伸、行動的結果。地點對立於空無一物的空間。地點是事件已發生或正在發生之處。

　　畫家不斷嘗試發現能容納並環繞其作畫現況的地點。理想上來說，有多少畫就該有多少所在。問題是，一幅畫往往未能成為一個所在。當一幅畫未能成為所在的時候，它便只是一幅畫或一件飾品──一種陳設。

　　一幅畫如何成為一個所在？畫家在大自然中尋找所在沒有用──維梅爾並非在台夫特找到它！他亦無法從藝術中尋找──因為，儘管某些後現代主義者如此相信，但參照指涉畢竟成不了地點。所在是在大自然與藝術交界的邊境地帶被發現的。就像沙坑，坑內的邊界已然消失。畫的地點始於此坑。始於某種實踐，某種由雙手做出的東西，而後雙手徵求眼睛的認可，直到整個身體捲入坑裡。如此才有成為所在的可能。一種微乎其微的可能。

　　兩個例子。在馬奈（Edouard Manet）的《奧林匹亞》（*Olympia*）中，此坑──即所在（它跟女子躺臥的閨房自然無關）──始於她左腳邊的床罩褶層。

　　在你畫的一幅芒果與刀──它們是黑色，約實物大小，畫在一張淡黃色的紙上，紙上噴了沙塵──的畫作當中，所在開始於你將芒果放置在刀刃彎處的時候。紙在那一刻成為它本身的所在。

　　　　　　　　■　　■　　■

　　對數個世紀的許多人來說，文藝復興時期的透視概念，連同其對室外視角的偏好，遮蔽了「繪畫即所在」的現實。從前，一幅畫代表某地點的「風

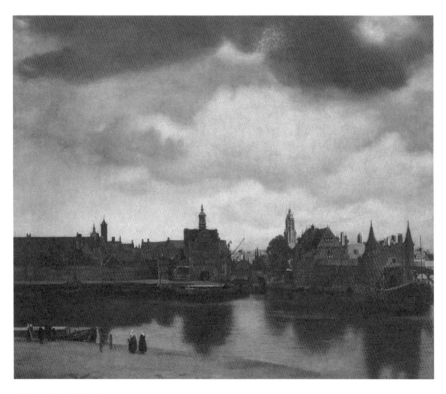

維梅爾《台夫特風景》

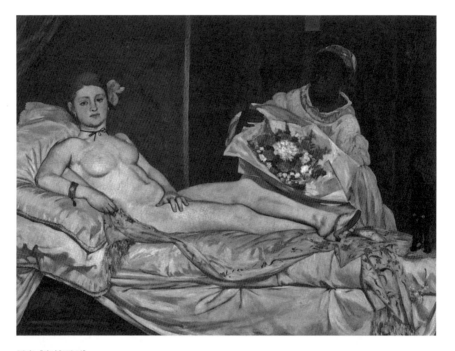

馬奈《奧林匹亞》

景」。然而這只是理論罷了。事實上，畫家們自己再清楚也不過。透視畫法
大師丁托列多[2]一次又一次顛覆這一理論。

在他的《運送聖馬可遺體》（*Carrying of the Body of St. Mark*）當中，
做為所在的畫無關乎大理石地面的拱廊廣場，卻關乎居中、聖人即將火化
的木柴堆。畫中的一切都起源於描繪樹枝的筆觸——逃逸的人物、駱駝的皮
毛、空中的閃電、因透視手法而縮短線條的聖人四肢……或者換句話說，整
幅巨畫是由柴堆編織而成。

2　丁托列多（Il Tintoretto, 1518-94），義大利威尼斯派畫家，
　　本名雅各伯‧羅布斯提（Jacopo Robusti）。

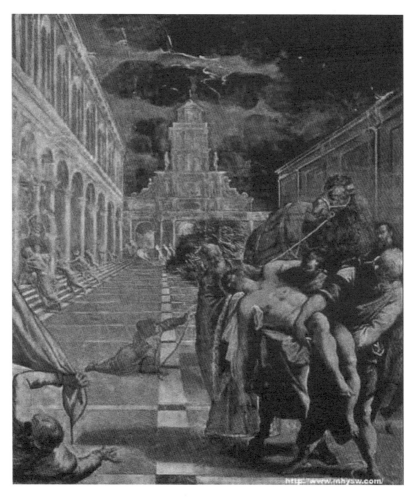

丁托列多《運送聖馬可遺體》

丁托列多《蘇珊娜和老人》

　　由於丁托列多緊緊糾纏著我們兩人，請容我再舉一例。收藏於倫敦的
《蘇珊娜和老人》（*Susannah and the Elders*）一畫當中，做為所在的畫並非
始於她優美的軀體、巧妙的鏡子，或及膝的水，而是始於她面前那一道老人
藏身其後的奇怪的人工花籬。當丁托列多拿畫筆開始畫樹籬上的花時，他正
是在為所有的一切安排注定來到的所在。花籬接掌主導地位。

　　獨自工作的畫家明白，他遠遠無法由外操控其畫，他必須居於其中。他
在黑暗中靠觸覺作畫。

　　在你的畫室裡，傍晚時分的光線起了變化，而畫布的變化甚於眼前看得
見的一切（遠甚於寫著兩個詞的皺紙片）。它們起了什麼變化？很難說。也
許是它們的溫度，以及它們的氣壓。因為它們在這種光線下的變化不像畫。

每個變化都像門外的一塊熟悉地帶。都像所在。

　　一個畫家如何在黑暗中工作？他得服從。往往，他必須轉身繞圈，而非向前推進。他祈求來自別處的合作（就你而言，來自風、白蟻、沙漠之沙）。他建造一個藏身之所，從中發動襲擊，以便了解情況。他用顏料、畫筆、破布、小刀、自己的手指來完成這一切。過程雖極具觸感，然而他想觸摸的東西卻通常觸摸不到。這是唯一真正的奧祕之所在。這正是有些人——比方你——成為畫家的原因。

　　當一幅畫成為一個所在時，畫家尋尋覓覓的**面孔**或許有可能現身。渴望中的「回眸」永遠不可能直接來到他面前，它只能通過某個所在而到來。

　　面孔若果真到來，部分是顏料、色漬，部分則是不斷修改的圖畫：但最重要的是他所找尋之物的生成過程，成為某物的過程。此一生成物仍不是——事實上，永遠不會成為——有形體，正如同畫布上的野牛永遠不能吃。

　　真正的畫觸及一種缺席——沒有畫，我們或許察覺不到這種缺席。而那將是我們的損失。

　　畫家持續不斷尋找所在，以迎接缺席之物。他若找到某個地點，便加以裝置，祈求缺席之物的面孔出現。

　　如你所知，缺席之物的面孔可能是騾子的屁股！幸而沒有等級之分！

　　有沒有東西保留下來？你問道。

　　有的，這回有。

　　什麼東西？

　　一再開始的部分，米凱爾。

蕭維洞窟
The Chauvet Cave

妳，瑪莉莎，畫過許多動物、翻動過許多石頭、蹲著觀察數個鐘頭的妳，或許妳能了解。

今天我去了巴黎的南郊街市。在那裡，你能買到各種東西，從靴子到海膽。有個女子販售我所知道最好的匈牙利紅椒。有個魚販每有不尋常的魚便朝我叫賣，因為他想我或許會買下來畫牠。有個留鬍子的瘦男人賣蜂蜜和酒。近來他沉迷於寫詩，把影印下來的詩分送給常客，他看起來甚至比他們更驚訝呢。

今早他遞給我的其中一首詩如此寫道：

Mais qui piqua ce triangle dans ma tête?
Ce triangle né du clair de lune
me traversa sans me toucher
avec des bruits de libellule
en pleine nuit dans le rocher.

誰把這三角形放入我腦海？
這來自月光的三角形
穿透我卻未碰觸我
發出蜻蜓飛動的聲響
在夜晚的岩石深處。

我讀過詩後，想跟妳談談最早的動物繪畫。我想談的東西顯而易見，是那凡看過舊石器時代洞窟壁畫的人必然感受到、卻未曾（或絕少）明說的東西。或許難就難在文字的表達，或許我們得找到新的參照。

藝術的起始不斷被推回更早的時代。才在澳洲庫努納拉（Kununurra）發現的雕岩可追溯至七萬五千年前。1994年在法國阿爾代什省（Ardèche）

的蕭維洞窟[1]發現畫有馬、犀牛、羱羊、長毛象、獅、熊、野牛、豹、馴鹿、原牛和一隻貓頭鷹的壁畫,其年代很可能早於拉斯科洞窟[2]壁畫一萬五千年!我們和這些藝術家之間相隔的時間至少比我們和蘇格拉底前的古希臘哲學家們之間相隔的時間長十二倍。

　　他們所處的年代教人震驚,因為他們展現出敏銳的感知力。對某隻動物頸部的抻伸、其嘴部形狀或腰腿力道所做的觀察,以一種可與利比[3]、委拉斯奎茲或布朗庫西[4]作品相比擬的剛勁與熟練重現出來。顯然,藝術的開端並不粗陋。最早的畫家及雕刻家擁有的雙眼與雙手,跟後來的人一樣卓越。打從初始便存在著一種優美。此即奧祕之所在,不是嗎?

　　過去與現在的差異無關乎技巧,而是關乎空間:牠們的形象以圖像方式存在的空間,牠們被想像出來的空間。關於這點——因其差異如此之大——我們得找出某種新的談論方式。

　　蕭維洞窟壁畫有些精采照片保留下來,可謂萬幸。洞窟已關閉,禁止大眾參觀。這是正確的決定,唯有如此壁畫才能保存下來。石壁上的動物回到牠們的來處,牠們長久居住的黑暗中。

　　我們沒有描述此種黑暗的詞彙。不是夜晚,也不是無知。我們每個人不時橫越此種黑暗,觀看一切:這麼多的一切,於是分辨不出任何東西。瑪莉莎,妳比我更清楚。一切皆來自內部。

　　今夏7月的某天傍晚,我爬上農場最高處的原野,帶路易的母牛們回來。在乾草收穫季期間,我常這麼做。最後一部拖車在穀倉卸貨時,天色漸晚,路易得趕在某個時辰前去送傍晚的牛奶;總之我們累了,於是在他準備

1　蕭維洞窟(Chauvet Cave),位於法國,被認為是最古老的洞窟壁畫,有三萬多年的歷史。
2　拉斯科(Lascaux)洞窟,位於法國南方,十九世紀時發現的遠古洞窟壁畫。
3　利比(Fra Lippo Lippi, 1406?-69),義大利文藝復興早期畫家。
4　布朗庫西(Constantin Brancusi, 1876-1957),羅馬尼亞雕塑家,強調抽象的幾何形體和線條的運用。

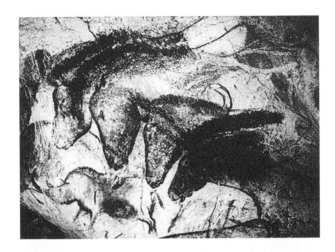

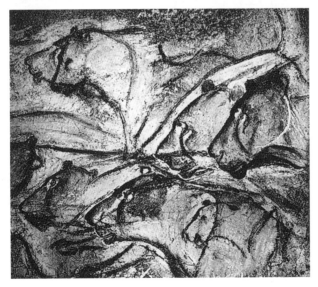

蕭維洞窟壁畫

擠奶機的時候，我去把牛群帶回來。我爬上小徑，小徑沿經年潺湲不息的小溪而行。小徑綠樹成蔭，空氣還很熱，卻不沉悶。沒有前一天傍晚的馬蠅。樹下的小徑如隧道般延伸而去，有些地方滿地泥濘。我的腳印留在泥濘中數不清的母牛腳印中。

右手邊的地面陡降到溪谷。山毛櫸和山楂擋住了危險；牲畜若跌下去，這些樹能攔住牠們。左手邊是灌木叢和奇形怪狀的接骨木。我走得慢，因此看見一簇略帶紅色的母牛毛鉤在一株灌木的枝幹上。

我尚未看見牠們，便開始呼喊。如此，牠們可能在我出現的時候已等在原野的一角跟我會合。每個人都有自己跟牛的談話方式。路易跟牠們說話時彷彿牠們是他未曾有過的小孩：甜蜜或憤怒，低語或咒罵。我不曉得我跟牠們的說話方式；但牠們早已曉得。牠們沒看見我，即可認出聲音。

我到的時候牠們正等著。我解開電鐵絲，喊道：「來吧，我的姑娘們，來吧。」母牛很聽話，但牠們不肯被人催趕。母牛慢慢過活——牠們的五天是我們的一天。我們鞭打牠們的時候，肯定是因為自己不耐煩。挨了打的牠們抬起頭來，盡是恆忍，對某種形式的冒犯（是的，牠們曉得！），因為它的意思不是五天[5]，而是五十億年（aeons）。

牠們緩緩步出原野，沿小徑走下去。每天傍晚都由蝶芬領頭，每天傍晚都由燕兒殿後。其餘的牛也以相同的順序加入隊伍。此種規律性多少符合牠們的耐心。

我推推跛腳牛的臀部，催牠走，我感覺到牠厚實的溫度——如同我每天傍晚所感覺到的——達到我汗衫內的肩膀。「走吧，」我告訴牠，「走吧，菊麗，」我的手攔在牠那如桌角般向外突出的腰腿。

牠們的腳步在泥濘中幾乎未發出任何聲響。母牛的步履非常輕巧：有如模特兒腳踩高跟鞋在伸展台的一端轉身。我甚至有過訓練母牛走鋼絲的想法。比方說，橫越小溪！

5　指上帝用五天創造宇宙。

　　小溪的水流聲始終在我們黃昏下山的劇目中扮演一角，溪流聲消逝後，母牛們聽見牛欄旁的水潺潺注入飲水槽，牠們即將在此解渴。一頭母牛兩分鐘內可飲用三十公升水。

　　這天傍晚，我們慢慢走下去。我們經過相同的樹。每棵樹都以它自己的方式碰觸小徑。夏綠蒂停在一塊青草地上。我拍拍牠。牠往前走。每天傍晚都是如此。我看見山谷對面的原野已割過草。

　　燕兒每走一步便低下頭，像隻鴨子。我把手臂擱在牠的頸部，剎那間，我彷彿從千年的遠處觀看眼前的黃昏。

　　一絲不苟地走下小徑的牛群，在我們身旁汩汩作響的小溪，消退的熱氣，輕觸我們的樹木，在牠們眼睛四周飛舞的蒼蠅，山谷和遠方丘頂的松樹，蝶芬撒尿的尿味，翱翔於「芳原」（La Plaine Fin）原野上方的鵰，注入飲水槽的水，我，林蔭樹道間的泥濘，亙古的山脈，突然間，這一切都密不可分，合而為一。之後，每個部分都將以自身的速度解體。現在，它們全部緊密結合在一起。就跟走鋼索的人一樣堅實。

　　「勿聽我，聽『道』（logos），智者承認世間萬物皆為一體。」赫拉克利特[6]說道，時為蕭維壁畫創作後的兩萬九千年。

　　唯有牢記此種統一性以及我們談論的黑暗，始能通往最早的繪畫，進入其空間。

　　它們沒有框住任何東西；更重要的是，沒有任何東西相遇會合。因為你看見的是奔馳的動物側面（而這原本就是配備不足的獵人搜尋獵物時會看到的景象），因此有時它們給人即將遭遇彼此的感覺。但是仔細看，它們只是交錯而過，並未相遇。

　　它們的空間跟舞台空間毫無共同之處。當專家學者們自稱他們在此看

───────────────────────────────

6　赫拉克利特（Heraclitus, c.535 BC - 475 BC），古希臘哲學家。他認為萬物皆具有其一體性，此種規律，他名之為「邏各斯」或「道」。

見「透視法之始」的時候，他們掉入一個時代錯誤的圈套中。繪畫的透視系統採用的是建築學和都市式的——有賴於窗與門。游牧的「透視」（perspective，亦有觀點、眺望之意）則關乎共存，無關乎距離。

在洞窟深處，亦即地球深處，存在著萬事萬物：風、水、火、天涯海角、死者、雷、痛苦、小徑、牲畜、光、未來的一切……它們在岩石內等待被召喚。著名的手掌印痕（觀看這些手的時候，我們說它們是我們的手）——這些赭色手印在那裡供人觸摸，標明存在的萬物，及其存在所占有的終極空間領域。

一幅幅繪畫接續而來，有時繪於相同地點，彼此相隔數年甚或數世紀，繪圖的手指屬於另一位藝術家。

一切的戲劇——在後來的藝術中成為繪於帶框畫面**上**的一幅場景——在此壓縮成**穿透**岩石而現身的幽靈。石灰岩為它敞開，賦予它此處的凸出，彼處的凹陷，一道深紋，懸垂的外圍，縮進的側翼。

當幽靈來找藝術家時，它幾乎無形無跡，拖著從遠處傳來、浩大而不為覺察的聲音，然後藝術家找到它，勾勒其輕觸表面——正面——的足跡，現在它將持續讓人看得見，即使它已隱遁，復歸於一。

事情的發生讓往後的幾千年難以理解。來了一個沒有軀體的頭。兩個頭先後到來。一條後腿選了原有四條腿的軀體。嵌在一個頭顱上的六隻鹿角。

我們的大小在我們輕觸表面時無關緊要：我們可大可小——要緊的是我們穿透岩石的深度。

這些最早被繪下的生靈，其戲劇性既不在前，亦不再側，乃在其後，在岩石裡。那是它們的來處。亦是我們的來處……

珀涅羅珀[1]
Penelope

1 珀涅羅珀（Penelope），特洛伊戰爭英雄奧狄賽的妻子，在丈夫遠征離家的二十年中，對其丈夫忠貞不渝，為了嚴拒求婚者，將白天織好的布在晚間拆成散紗。

你得去看它們。文字應付不了它們。複製品則將它們遣送回它們的來處（她的大部分作品源自攝影）。你得身在它們伸手可及的範圍之內。

據說委拉斯奎茲對她十分重要。這我相信。我想談論她的一兩件事或許會提及他，卻不會提及別的畫家。構成他們共同立場的先決條件是某種形式的匿名，某種退讓。

賽明斯（Vija Celmins）今年六十三歲。出生於里加[2]，父母移民美國。她在加州的威尼斯住了三十年。現定居紐約。

我敢說，她在普拉多美術館發現委拉斯奎茲時，一幅畫直指她心──《掛毯編織者》（Tapestry Weavers）。

她畫油畫和石墨畫。其作品精雕細琢，展現物件形貌──例如電暖爐、電視機、電熱器、手槍。這些作品並非來自照片；它們是實物大小，畫風有如《維納斯梳妝》（Rokeby Venus）。我這麼說並非比較他倆的天賦，而是表達其觀看方式，當中的色調準確度至關重要，是在一種耐心而謹慎的探究技法中運作。

她的其他主題有高速公路、空中飛翔的二戰飛機、月球表面、核爆後的廣島、沙漠表面、海洋中央和星空。只不過把這些稱為她的主題或許有誤導之嫌。更確實的說法應該是，它們是所在，這些所在將音信傳送到她在威尼斯的畫室。而這些音信往往藉由相片傳送而來（有時是藉由她自己拍的相片，例如海洋）。

我想像她在畫室裡閉上眼睛以便觀看──因為她想看的或必須看的東西往往距離遙遠。她唯有在看她的畫時才睜開眼睛。她眼睛閉上所做的事就如同我們拿貝殼貼近耳朵傾聽海洋。

她畫銀河般浩瀚的空間，她從不外出，她不讓大量的想像力自由馳騁。想像太過容易，且太令人著迷。她知道她必須安坐數年。做什麼？我會說：等待。

2 Riga，拉脫維亞的首都。

　　而這正是委拉斯奎茲的《掛毯編織者》提供我們的線索。賽明斯是個珀涅羅珀般的藝術家。無情的特洛伊戰爭在遠方持續進行。廣島被徹底摧毀。一個著火的男子跑走。一個屋頂起火燃燒。同時，分隔的海洋和俯視的天空卻無動於衷。而在她這兒，一切都毫無意義，除了她那無望、也許荒謬的忠誠不渝。

　　三十年來，她無視於潮流、時尚，以及藝術界的誇張手法。她執著於遠方。此番忠誠因具有兩樣東西而得以維持：一種強烈的圖像懷疑論和一種高度紀律化的耐心。

　　賽明斯的懷疑論告訴她，繪畫絕無法超越外觀。繪畫永遠落在後頭。但差別在於，圖像一旦完成即固定不變。這也是圖像必須被**填滿**的原因——不是填滿相似性，而是填滿尋找的過程。一切把戲都會銷磨殆盡。唯有不請自來的東西才有希望。

　　她玩著一種叫做「把圖像固定在記憶中」的遊戲。她從海邊撿來十一個小石子做觀察（就像每個人在空閒時做的一樣），以銅鑄成模型並畫它們。你能分辨出哪個是哪個嗎？你能？你確定？如何分辨？這是懷疑論的特寫式練習（這種方式為原本的石子賦予價值）。

　　跟前一位珀涅羅珀不同的是，她並未每晚將她白天織好的布拆散——以阻止世俗的求婚者。然而結果卻相同，因為隔天她將帶著她的石墨筆，繼續緩緩橫越永不停歇的閃亮之水，當她終於畫完一張紙時，她又拿起另一張。或者，她若畫夜空，便在一個個銀河系之間遨遊。她的耐心來自對即將行過的路程所具有的認識。

　　「操作的素材若比文字有力，而且跟其他神祕的空間有關，」她曾說道：「我認為就有深奧之處。」

　　除非你碰巧認識她並喜歡她，否則這本身不會有趣（我自己並不認識她）。她的貢獻無可爭論。它有形有體，存在於玻璃框後的神祕圖像中：你必須位在伸手可及之處的圖像。

　　我將她解釋為珀涅羅珀，是因為這些圖像如此手工（待在家中，低著

The Shape of a Pocket
另類的出口

John Berger ———————————————————————— 約翰・伯格

委拉斯奎茲《掛毯編織者》

委拉斯奎茲《維納斯梳妝》

頭，經年累月地幹活），而它們帶來的音信——戰爭、難以忍受的距離、失蹤、手槍發射後冒出的一縷煙——卻是噩耗或險情。

　　而此種奇特的結合導致某種奇特的轉化。她在海洋照片上打上一個個平方釐米的方格，不遺餘力地謄畫，忘乎所以。她太聰明且好懷疑而不願複製，她極盡忠實地謄畫。最後所完成的是無情海的圖像，或者在瞬間拍攝下來的無情海，而你看見處處是愛的筆觸。它是看得見且無窮盡的手工。

　　她全部的繪畫作品皆是如此。它們堅定地觀看事物，觀看人的所作所為，觀看孤寂的向度，它們帶著一貫的愛的筆觸。

　　荷馬寫作採用史詩格律（揚抑抑格），賽明斯作畫則採用手指壓力——鉛筆發出的一種電碼。於是，多虧此種穩定的節拍，她那些冷冰冰的遠方圖像變得溫暖，使我們停下來驚嘆。

法揚肖像
The Fayum Portraits

　　它們是殘存下來的最早的肖像畫；其年代相當於《新約‧福音書》寫就之時。但何以今日的我們感覺它們是如此接近？它們的特質何以感覺起來像我們自己？它們看起來何以比之後兩千年的歐洲傳統藝術更現代？法揚肖像觸動我們的情感，彷彿它們是上個月才畫的。原因何在？這是個謎。

　　簡短的答案或許是，它們是一種雜交物，一種十足混雜的藝術形式，而此種異質性吻合我們的現況。但若想弄清楚此一答案，我們得慢慢來。

　　它們畫在木頭上——通常是椴木，有些則畫在亞麻布上。面孔比例略小於實體。許多是蛋彩畫；大多以蠟畫為媒材，亦即混以蜜蠟的顏料，若是純蠟則趁熱塗上，若是乳化蠟則在冷卻時抹上。

　　今天，我們仍看得見作畫者的筆觸或刮顏料的刀痕。肖像一開始畫在暗色表面。法揚畫家們由暗到明而畫。

　　任何複製品都無法展現古代顏料持續至今的風味。除金色之外，作畫者採用四個顏色：黑、紅以及兩種赭色。他們以這些顏料畫下的肌膚令人想起生命之糧。作畫者是希臘裔埃及人。希臘人自亞歷山大大帝征服埃及四百年後後定居於此。

　　它們之所以名為法揚肖像，是因為十九世紀末發現於法揚省——一塊環湖的豐饒之地，尼羅河以西八十公里處的一塊被稱做「埃及花園」的土地，位於孟斐斯（Memphis）和開羅稍南。當時有個經紀人聲稱托勒密王朝和克麗歐佩特拉女王的肖像已找到！而後這些畫被認為是贗品而遭摒除。事實上它們是真品，描繪的是定居城市的中產階級專業人士——教師、士兵、運動員、祭司、商人、花匠。有時我們知道他們的名字——艾林（Aline）、富拉藩（Flavian）、伊薩魯斯（Isarous）、克羅汀（Claudine）……

　　它們的發現地是墓穴，因為這些畫像附在木乃伊上，在畫中人亡故之時。極可能是生前所繪（某些必然如此，因其生命力教人稱奇）；其餘則可能繪於猝死不久之後。

　　它們提供雙重圖示功能：它們是身分圖片——就像大頭照——讓死者隨豺狼神阿努比斯（Anubis）前往冥府；其次則是做為死者留給喪家的遺物。

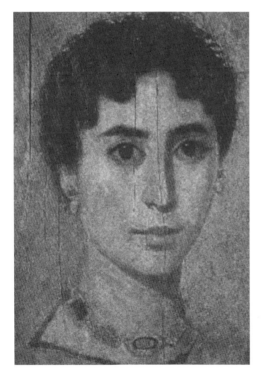
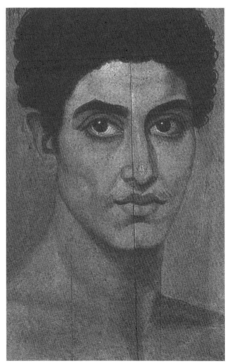

法揚肖像

屍體的防腐處理持續七十天，有時在最後入墓之前，木乃伊會存放屋中，靠著牆，成為家庭的一分子。

如我所說，法揚肖像就風格而言是一種雜交物。當時的埃及已成為羅馬的一省，受羅馬官員管轄。因此畫中人的衣著、髮式、珠寶皆仿效羅馬的最新時尚。繪製肖像的希臘人所採取的自然主義手法，源自西元前四世紀的希臘大畫家阿派里茲（Apelles）奠定的傳統。末了，這些肖像是獨特的埃及喪葬儀式中的聖物。它們從一個歷史變遷的時刻來到我們的時代。

而該時刻的某種不穩定性可從臉的畫法看出來，有別於臉上的表情。在埃及的傳統繪畫中看不見人的正面，因為正面有揭露其反面之可能：轉身即將離去者的背面。所有的埃及肖像都是永恆的側面輪廓，這與埃及人關注死後完美的生死相續互為一致。

然而，在古希臘傳統畫法的法揚肖像中，我們看見的卻是正面或四分之三正面的男女老少。此一形式變化甚微，而他們就像照片，都是正面。面對他們的時候，我們仍感覺到此種正面性的出乎意外。彷彿他們才剛試探性地朝我們走來。

在數百幅已知的肖像中，其優劣差異相當大。有大師之作，亦有匠氣之作。有人按照慣例速戰速決，亦有人（事實上為數不少）盛情款待其客戶的鬼魂。然而作畫者的作畫範圍卻很小，因為形式有嚴格規定。矛盾的是，正因為如此，你在他們的傑作面前察覺得到龐大的繪畫活力。賭注大，差距小。而這些正是有助於藝術活力的條件。

我現在要考慮兩個行動。首先是畫一幅法揚肖像，其次則是我們今日觀看它。

指定作畫的人以及作畫者，兩者皆未曾想過此畫供後世觀看。他們的影像注定葬入土中，沒有可見的未來。

這意味作畫者與被畫者之間存在著某種特殊關係。被畫者尚未成為**模特兒**，作畫者尚未成為未來榮光的代理人。他們兩人活在當刻，共同為死亡做準備工作，一場將確保生存的準備工作。作畫即命名，被命名即保證此種延

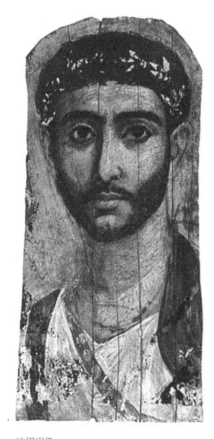
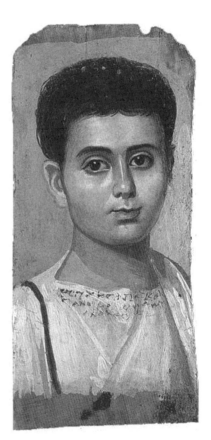

法揚肖像

續性*。

換句話說，法揚畫家的工作不是畫我們定義中的肖像畫，而是記錄其男女客戶對他的注視。接受被觀看的人不是「模特兒」，而是作畫者。他畫的每幅肖像皆始於此種接受之舉。我們不該將這些作品視為肖像，而該視為被艾林、富拉藩、伊薩魯斯、克羅汀觀看的經驗描繪……

其態度其方式，跟我們在日後肖像史中所見的一切大相逕庭。日後的肖像是為後人而畫，將前人的證據提供給後代子孫。畫家還在作畫的時候，便以過去式想像他們，以第三人稱稱呼被畫者——單數或複數。**我當時所觀察的他、她、他們**。這正是他們許多人即使並不老卻顯老的原因。

對法揚畫家來說，情況大不相同。他接受被畫者的注視，對後者來說他是為死亡而畫的畫家，或者更確切的說法是，為永恆而畫的畫家。而被畫者給予他的注視，以第二人稱單數對他說話。因此他的回答——亦即他的作畫之舉——採用相同的人稱代名詞：**此時此地的你**。這在某種程度上說明了他們的即時性。

觀看這些非觀賞之用的「肖像畫」，我們發現自己陶醉於一種特殊的契約親密感。此契約或許令我們難以理解，然而那注視的眼神跟我們說話，尤其跟當今的我們說話。

法揚肖像若早些出土，比方十八世紀期間，我相信它們會被視為新奇之物。對一個自信而高貴的文化來說，這些繪於亞麻或木頭上的小幅圖畫或許看起來缺乏自信、粗陋笨拙、一再重複、缺乏創意。

二十世紀末的情況截然不同。未來暫已縮小，過去已遭裁減。同時，媒體用前所未有的大量影像包圍人們，許多是臉的影像。面孔接連不斷地刺激忌妒、新的欲求、野心，或混雜無力感的憐憫。此外，這些面孔都經過處理和篩選，以便極盡聒噪之能事，讓一個訴求超越另一個訴求，並消除下一個

* 最值得注意的是 Jean Christoph Bailly 論法揚肖像的文章 "L'Apostrophe Muette", 1999, Hazan（巴黎）出版。

訴求。結果人們變得依賴此種非人的噪音，證明自己還活著！

　　想像當某人突然看見法揚肖像的寂靜面孔而猛然停步的狀況。男人女人的形象，無所訴求，不求回報，卻表明並向觀看他們的每個人聲明自己活著！他們雖然脆弱，卻表現出一種被人遺忘的自尊。他們證實了，儘管一切的一切，生命永遠是一份禮物。

　　法揚肖像之所以在今日傳達訊息，尚有第二個理由。二十世紀，如同許多人所指出的，是遷移的時代，無論被迫或自願。亦即別離無止境的時代，一個充滿別離記憶的時代。

　　思念已不存在之物而突發的悲痛，就像突然發現一只罐子摔成碎片。你獨自拾起碎片，試著將它們拼在一起，然後小心翼翼地一一黏合。最後罐子雖重新組合起來，但它已不復從前。它變得有瑕疵，卻又更珍貴。可與之相比的是別離後留存於記憶中的一個珍愛的地方或人。

　　法揚肖像以類似的方式碰觸類似的傷口。畫中的面孔亦有瑕疵，而且比坐在瀰漫蜜蠟味的畫室裡的活人更珍貴。有瑕疵，因為顯然是手工之作。更珍貴，因為畫中的凝視專注於生命，他明白他有朝一日終將失去的生命。

　　因此法揚肖像注視著我們，有如這個時代失落的東西。

竇加
Degas

　　有愛，他曾這麼說，還有一生的工作，而一個人只有一顆心。於是他選擇，把心放在一生的工作上。我願說明其意義。

　　他的母親是紐奧爾良的法裔美國人，在他——她的長子——十三歲的時候過世。似乎沒有其他女人曾走入他的情感生命。他成為單身漢，受女管家照顧。由於出身銀行業家庭，因此無物質匱乏之虞。他收集畫作。他脾氣乖拗。大家說他「討人厭」。住在蒙馬特區。在德雷福事件[1]期間，他因襲一般中產階級採取的反猶太主義。晚年照片中的衰老男子囚禁在孤寂中。艾德加・竇加（Edgar Degas）。

　　不尋常的是，竇加的藝術極其關注女人及其身軀。此種關注向來遭人誤解。評論家擅用素描和雕像來支持他們自己的偏見，無論是厭女者（misogynist）或女性主義者。如今，在竇加停止工作的八十年後，或許我們該再一次看看藝術家留下的東西。不是當做已投保的傑作——其作品早已確立其市價——而是當做對生活的輔助。

　　就實用性方面。1866至1890年間，他創作了許多小銅馬。每一隻都展現出深刻而清晰的觀察力。之前沒有人——甚至傑利柯[2]亦不曾——曾以如此熟練的自然主義及流暢度來表現馬匹。但在1888年左右發生了某種質變。風格依舊，活力卻大不相同。其昭然的差異連小孩亦能立即察覺。只有一些藝術衛道之士察覺不出。早期的銅馬是在轉瞬即逝、可觀察的世界中所看到的馬，是以絕佳的眼光所看到的馬。後期的銅馬則不只被觀察，而且為內心所強烈感知。其活力，不僅（要求）被注意、並且（要求）屈從於它，承擔它，忍受它，彷彿雕刻家之手在他拿捏的黏土中感受到馬的充沛活力。

　　此種變化恰巧跟竇加看見麥布里奇[3]的照片同時發生，這些照片首次記

────────────────────────────────

1　德雷福事件（Dreyfus Affiar），1894年猶太裔法國陸軍上尉德雷福
　　被法國當局誣告出賣國防機密給德國，
　　被判處終身流放，此事隨即在法國社會引起激烈爭議，甚至街頭衝突。
2　傑利柯（Theodore Géricault, 1791–1824），法國浪漫主義畫家，熱愛騎馬，常以馬為題材作畫。
3　麥布里奇（Eadweard Muybridge, 1830–1904），美國攝影師，曾以快速曝光拍攝馬的奔跑照片。

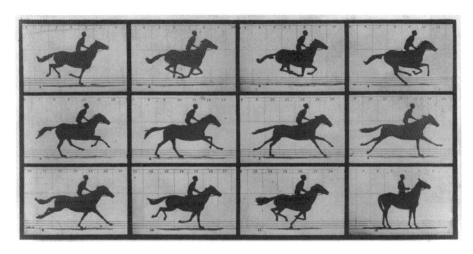

麥布里奇拍攝的馬匹

傑利柯所繪的馬匹

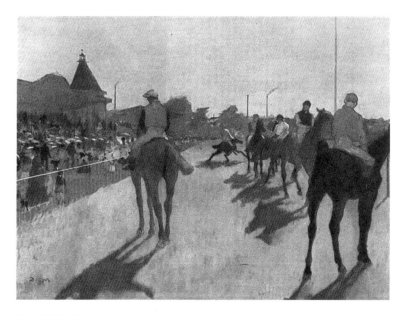

竇加所繪的馬匹

錄馬在蹓躂和飛奔時四足的移動方式。竇加對這些照片的運用完全符合實證主義的時代精神。然而帶來**本質**變化的東西卻蔑視一切的實證主義。自然萬物成為主體，而非研究對象。後來的每一件作品似乎都遵從模特兒的需求，而非藝術家的心願！

　　然而，或許我們誤解了這位特殊藝術家的心願。例如，他從來不期待展出他的雕塑作品：它們不是為了完成和展覽而做。他對它們的興趣不在此處。

　　當印象畫派經紀人沃亞（Ambrose Vollard）問竇加何不以青銅鑄造他的小塑像，他答說名為青銅的錫銅合金據說永久不壞，而他最不喜歡的就是固定不變的東西！

　　今以青銅形式存在的七十四件竇加雕塑品當中，除了一件之外都是在他死後鑄造的。許多以黏土或蠟製作的原塑像早已破損變質。另七十件則早已遺失，無法找回。

我們可從中推斷出什麼？塑像已達成其
目的。（晚年的竇加不再展出任何作品）這
些塑像的創作不是為了草稿或其他作品的預
習之用。它們是為了自己而作，然而它們已
達成其目的：它們已達到它們的巔峰點，因
此可以丟棄。

在他來說，巔峰點在於被畫者進入畫
中、被雕塑者滲入雕塑的時候，這是唯一
使他感興趣的交會與轉換。

我無法說明被畫者如何進入畫中。
我只知道確實如此。當你實際作畫的時候
便能更了解這點。竇加位於蒙馬特的墓
碑上只寫幾個字："Il aimait beaucoup le
dessin."（「他非常喜歡畫畫。」）

現在讓我們想想以女子為題的炭筆
畫、粉彩畫、單版畫和青銅塑像。她們有
時是芭蕾舞孃，有時是梳妝的女子，有時
（尤其在單版畫中）是妓女。呈現她們的
方式並不重要：芭蕾、浴盆或妓院對竇加
來說只是託辭。這正是所有談論繪畫「情
節」的評論經常不得要領的原因。竇加何
以對盥洗中的女人如此著迷？他是不是偷
窺狂？他是否認為女人都是騷貨？（在萊瑟
[Wendy Lesser]所著的《他的另一半》[His
Other Half]一書中有篇好文章——解答了
這類問題。）

事實上，竇加只是創造或利用種種時

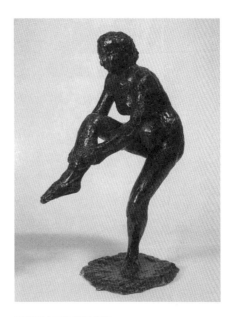

竇加以女子為題的作品

機從事他的人體研究。往往是女體，是因為他是異性戀者，因此女人比男人更讓他驚嘆，而驚嘆之心促成他的繪畫類型。

立即有人指控他畫的人體變形、醜陋、下流、扭曲。他們甚至堅持他討厭他筆下的人體！

此種誤解的發生是因為他無視於傳統藝術或文學所傳達的人體審美觀。而對許多觀看者來說，身體越裸露，就越該披上傳統的外衣，越該套上規範，無論是乖張或理想化的規範；裸露的身體必須穿上統一的制服！然而，從驚嘆之心起步的竇加希望他記得或觀看的每個特定的身體輪廓都能出乎意料、超乎可能，因為唯有如此才能顯現其獨特性。

竇加最美的作品確實驚世駭俗，因為它們的開始與結束雖是尋常事物——萊瑟稱之為生活的「日常性」——卻總具有某種難料而陰鬱的東西。而此種陰鬱乃是對某種痛苦或需要的回憶。

有一尊小塑像，女按摩師為一個斜躺的婦人推拿腿部，在某種程度上，我將它解讀為一種自白。不是自述眼力日漸衰弱，也不是吐露壓抑著對女人毛手毛腳的需求，而是聲明做為藝術家的他幻想藉由接觸——即使是一支炭筆接觸描圖紙——而緩解。緩解什麼？凡肉體所承受的疲憊。

許多時候，他將在素描畫上貼上額外的紙條，因為，儘管他是大師，卻駕馭不了他的畫。影像將他帶往比他預估中更遠的地方，讓他來到邊緣處，隨即由另一個影像取代。他晚期的女性作品都像未完成、半途而廢。就像銅馬的例子，我們可理解其原因：在某個瞬間，藝術家隱身而去，模特兒入場。而後他不再期望，於是罷手。

模特兒「入場」時，隱藏者成為躍然於紙上的有形者。一個從背面角度觀看的女子擦拭她擱在澡盆邊緣的腳。與此同時，她那看不見的身體正面也在那裡，由畫予以認可。

竇加晚期作品的一大特徵是，反覆而費勁地經營身體和四肢的輪廓。理由很簡單：在邊緣地帶，在看不見的另一面，一切都在呼求被肯定，線條也在找尋……直到隱藏者入場。

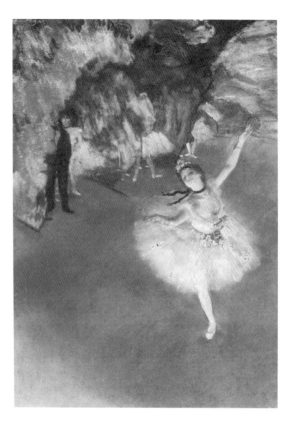

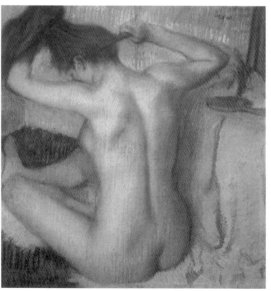

竇加以女子為題的作品

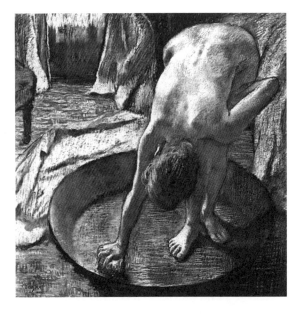

竇加以女子為題的作品

　　觀看單腳而立的女子擦乾她的腳，我們為曾被肯定、曾被認同的東西感到高興。我們感到存在者回憶起自身的創始，在疲憊的存在之前，在首家妓院或首家溫泉浴場出現之前，在自我中心主義的孤寂之前，在星座被命名之時。是的，這是我們觀看她保持平衡所感受到的東西。

　　那麼，他留下的東西若不是已完成的傑作，是什麼？

　　我們每個人不都夢想著被認知，根據我們的背、腿、臀、肩、肘、髮而被認知？不是心理上的認同，不是受社會喝采，不是受人讚揚，而只是赤裸裸地被認知。如同小孩被母親認知。

　　或許可以這麼說。竇加留下的是非常奇特的東西。他的名字。多虧他的畫為範例，他的名字如今可做動詞用。「讓我竇加化。請那樣認知我！認同我吧，親愛的上帝！讓我竇加化。」

素描：與里翁・科索夫的通信
Drawing: Correspondence with Leon Kossoff

親愛的里翁：

　　我猶清楚記得第一次造訪你的畫室，或當時你用做畫室的房間。那是四十年前的事了。我記得破瓦殘礫，以及那無所不在的希望。那是一種奇特的希望，因其本質好似被狗埋在土裡的骨頭。

　　如今骨頭被挖出，希望已成為一項令人欽佩的，成就。除了最後一個詞並不對，你不認為嗎？活見鬼的成就及其報償，它總是來得太遲。但一種救贖的希望已然實現。你已拯救你大部分的所愛。

　　這一切最好別用語言說出。那就像試圖描述大蒜或貽貝的氣味。我想問你的是有關畫室的事。

　　畫家問起畫室空間的第一件事往往攸關光線。因而很可能讓人把畫室想成某種溫室、觀測所，或甚至燈塔。光線自然重要。但在我看來，使用中的畫室似乎更像個胃。一個消化、轉換和排泄的地方。影像變形之場所。一切既固定又易變之所在。沒有明顯的秩序，健康幸福從中而來。吃飽的胃，說來遺憾，是世界上最古老的夢想之一。不是嗎？

　　或許我這麼說是為了激發你的意見，因為我想知道對獨處畫室多年的你來說，畫室（圖像誕生之所在）讓人想起什麼圖像。告訴我吧……

　　　　　　　　　　　　　　　　　　　　　　　　　　　約翰

親愛的約翰：

　　謝謝你的來信。大約四十年前，你寫了一篇對我的作品《重量》（The Weight）十分寬容的評論，那是該件作品首次、且多年來唯一肯定而正面的回響，我沒跟你道過謝，可我卻一直記在心底，而就在我正經歷非常時期，

必須整理我的作品（和我的生活吧）為第一次回顧展做準備的此時，我時時想起此事。

你對畫室的一切說法都沒錯，我工作的地方也跟從前沒啥兩樣。一棟屋子裡的一個房間，只是房子大得多。牆上、地上一團亂，到處是顏料。

被暖氣烘乾的畫筆，牆上未完成的畫，以及仍在進行的主題素描。角落有個模特兒的座位，牆上有幾張伴我大半繪畫生涯的複製畫。我不太擔心光線問題，有時可能由於房間面朝正南而難以應付，我便把畫轉個向，或開始畫新的版本。我似乎從事著一種無限循環的活動。四十年來，我大半獨自度日，然而最近，由於額外的曝光和畫室來訪，這地方已變得像一艘棄船。

你可記得我們第一次看見1950年代布朗庫西（Brancusi）和賈科梅第[1]真情流露而感人至深的畫室照片？那是一個特別的時代。如今，每一本談論藝術家的書裡都有一張畫室照片。它已成為藝術創作的熟悉舞台。是否創作活動已變得比創作出來的影像重要，或者影像需要畫室的肯定以及畫家的傳奇，因為它本身不夠強而有力？

我不曉得作品最終在泰特美術館（Tate）展出時將是何種風貌。這些年支持我前進不懈的主要力量是我堅持自己必須自修素描。我不曾覺得自己能畫，此種感覺並未隨時間有所改變。因此我的工作向來是一種自我教育的實驗。

如今，經過長期的素描經驗後，當我站在韋羅內塞[2]的巨幅畫作之前，我體驗到的畫是一幅刺激探險的油彩素描。或者，在國家畫廊看了委拉斯奎茲早期的《被鞭打後的基督》（Christ after Flagellation）之後，再觀看旁邊的《教皇英諾森十世肖像》（Pope Innocent X），我讚嘆其油彩素描能力之轉變。最近我看到一本法揚肖像（埃及的木乃伊畫）的書，思索它們跟塞尚和畢卡索最佳作品之間的相近，我想起素描畫自古以來對所有藝術的重要性。我明白這些對你來說都很熟悉——甚至過於簡單——卻是我開始與結束的地方。

1　賈科梅第（Alberto Giacometti, 1901-66），瑞士超現實主義雕刻大師。
2　韋羅內塞（Paolo Veronese, 1528-88），義大利文藝復興畫家。

The Shape of a Pocket
另類的出口

John Berger ─────────────────────────────── 約翰・伯格

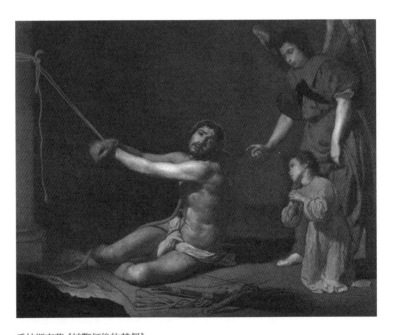

委拉斯奎茲《被鞭打後的基督》

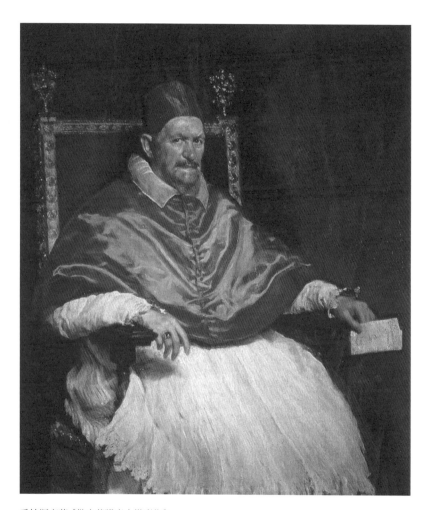

委拉斯奎茲《教皇英諾森十世肖像》

　　展覽將從你評論的那幅厚塗層繪畫開始。之後較輕較淡的作品是否將被
視為我已擺脫得靠自學素描跟外界互動的需要？

　　　　　　　　　　　　　　　　　　　　　　里翁　敬上

親愛的里翁：

　　我不認為你對素描的看法「過於簡單」。我也看過那本法揚肖像的好書。
首先感動我的──也必然感動每個人的──是他們的在場性（thereness）。他
們就在我們眼前那裡，就在此時此地。這是他們被繪成畫的原因──為了在
離去之後仍待在此地。

　　此一特性有賴素描，有賴頭部與其周圍空間之間的彼此合作、彼此融合
（或許這正是我們想起塞尚的部分原因）。但難道不也跟別件事有關──它或
許更接近素描之奧祕──不也跟被畫者的合作有關？有時被畫者是活人，有
時是死人，卻總能讓人察覺到一種參與，一種被觀看的意願，一種被觀看的
期待。

　　在我看來，即使是大師之作，他的驚世之作與其他作品之間的差異也總
是歸結於此一議題：與被畫者之間合作關係的存在與否。

　　藝術家身為創造者的浪漫觀念遮蔽了──而當今的藝術家身為明星的觀
念依然遮蔽了──藝術家所扮演的接納角色。而這卻是所有合作關係的先決
條件。

　　所謂「好的」繪圖術往往提供一個答案。它也許是了不起的答案（畢卡
索偶爾是），也可能是枯燥的答案（任何學院派）。真正的素描是一種不斷的
提問，一種不熟練，也就是對所繪之物的一種接納形式。一旦願意接納，有
時合作關係便於焉開始。

　　當你說：「我得自學素描。」我想我看得出從中產生的固執和疑惑。但

我能提供的唯一答覆是：我希望你永遠學不會素描！（那合作關係將不再。答案也只有一個。）

你的兄弟查姆（Chaim，在1993年的大幅肖像中）就在那裡像一個古埃及人。他的精神不同，他曾過不同的生活，他在等待不同的東西（不，這不對，他等待的是相同的東西，只是方式不同）。但他同樣就在那裡。當某人或某物就在那裡，繪畫方式似乎是一種細節呈現。就像一個好客的主人不刻意凸顯自己。

《琵拉》（*Pilar, 1994*）就在那裡，在某種程度上使我們忘了每個細節。她的生命透過她的身體等待被觀看，它跟你合作，你的油彩素描允許那個生命進入。

你用油彩素描的方式不同於委拉斯奎茲——不僅因為時代變了，而且時機也變了，你的開放度亦不相同（他持開放的懷疑論，你卻渴求密合的合作關係），但合作之謎依然相近。

或許當我說你的「開放度」時，我太過簡化且太涉及私人。是的，它來自於你，但它傳入其他東西。在你的《琵拉》一畫當中，顏料的表面、一連串有如母親一生家居姿態的動作、室內的空間——這一切都對琵拉及其身體**開放**，等待被觀看。或者該說，等待被認知？

在你的風景畫中，空氣對其周遭的接納力更是明顯。天空對它底下的世界開放，而在《1990年早晨的史皮塔菲基督教堂》（*Christchurch Spital-fields, Morning 1990*），它俯身環繞著它。在《1994年夏季的基督教堂風暴天》（*Christchurch Stormy Day, Summer 1994*）當中，教堂同樣對天空開放。你持續畫相同的主題，讓這些合作關係得以越來越密合。或許在繪畫中，這正是所謂的親密？你用你自己清楚無誤的方式推到極致。讓天空「接納」一座尖塔或一根圓柱並不簡單，卻是顯而易見的事情（這是尖塔與圓柱數世紀以來功用之所在）。你讓一幅初夏的郊區風景「接納」一具柴油機！

不知你是如何辦到的！我只看得見你辦到了。和午後的炎熱有關？但那種炎熱如何繪成畫？此種炎熱如何繪成油彩素描？它畫出來了，卻不知如何

辦到。我想說的事聽起來複雜。事實上我想說的都已存在於你那不可思議的簡明標題中:《柴油機來了》(*Here Comes the Diesel*)。

你說你的畫室牆上有幾幅複製畫已掛了多年。我好奇是什麼畫?昨晚我夢見自己至少看見一幅。但今天早上就忘了。

我想你不久即將在泰特掛展畫作。我沒展過,但我猜那是很不容易的時刻。要把畫掛好是件難事,因為它們的**在場性**相互競爭。然而除了這點困難外,我想難就難在不得不將它們當做展覽品觀看。對波伊斯來說沒啥問題,因為他的合作對象是觀眾。可是對於你這類圖像作品來說像是一種錯位,因此成了一種曲解。

不過請放心吧——它們會挺住的。它們從自己的地方駛來,就像基爾本(Kilburn)和威登綠地(Willesden Green)之間的列車。

<div style="text-align:right">

問安

約翰

</div>

親愛的約翰:

沒有人用過像你在給我的上封信中那麼直截了當且無私的洞察力來談論繪畫工作。你寫的雖是「我的」工作,更重要的是,透過你的字句,你對影像的獨立自主予以認可。

「在場性」接著空無性而來,不可能事先預想。它關乎被畫者的合作,如你所說,但亦關乎影像誕生時被畫者的消失。這是不是你所謂的「好客的主人不刻意凸顯自己」?法揚肖像的產生自然起因於一種有異於我們的生死態度。在金字塔中存在著死後的生命,而生命存在於肖像的「在場性」中。如果琵拉的畫中具有此種特性,這跟我嘗試繪某幅畫沒有關係,而是跟我介

入的過程有關。

　　琵拉數年前讓我作畫。她每週來兩個早上。頭兩三年，我為她素描。而後我開始畫她。繪畫在於在畫板上快速工作，嘗試將畫板上進行的一切和我覺得我看見的東西聯繫在一起。顏料在作畫前事先調和——手邊的畫板永遠不只一個，以便著手於另一個版本。過程持續很久，有時持續一兩年。雖然我的生活中有其他事發生，可能被我丟下的圖像卻在刮塗後不久出現，以回應動作或光線的稍加改變。風景畫亦然。多次探訪主題，畫許多素描，大半畫得很快。活兒在畫室開始，每幅新素描都意味一個新的開始，直到某天，一幅以新視角展開其主題的素描誕生，因此我從素描著手，如同我從模特兒身上著手。重要的是我進行的過程。

　　我不怎麼擔心畫的掛展。泰特對此非常在行。此次經驗將十分奇特。很多畫我有很長一段時間沒再去看，距展覽日期越來越近的同時，我越來越發覺這些作品將代表一種精采、有趣、延展的生活實驗，因此我不太在乎成敗，同時我將全心全力讓實驗持續進行。這並不容易。

　　打從學生時代便掛在我牆上的複製畫是林布蘭的《拔示巴》（Bathsheba）、一幅米開朗基羅的晚期素描、費城美術館的塞尚，塞尚的《安沛雷》（Achille Emperaire），以及一張奧爾巴赫[3]早期作品的相片。大約二十年前，我加掛一幅委拉斯奎茲的伊索（Aesop）頭像和一幅德拉克洛瓦[4]的肖像畫。我不常看它們，但它們就掛在牆上。

<div style="text-align: right">里翁　敬上</div>

　　德拉克洛瓦的畫是阿帕西（Apasie）的肖像。我差點忘了普桑[5]的《所羅門王的裁決》（Judgement of Solomon）。

3　奧爾巴赫（Frank Auerbach, 1931- ），德裔英國畫家。
4　德拉克洛瓦（Eugune Delacroix, 1798-1863），法國浪漫主義畫家。
5　普桑（Nicholas Poussin, 1594-1665），法國風景及歷史畫家。

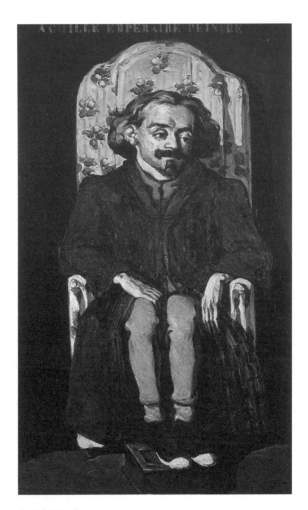

塞尚《安沛雷》

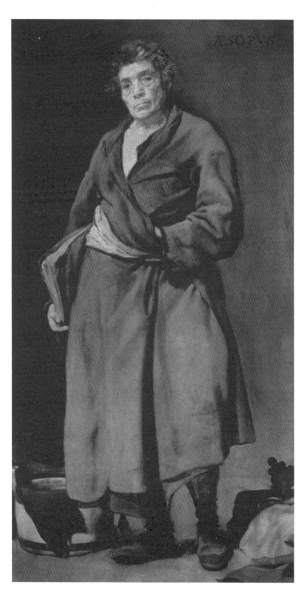

委拉斯奎茲《伊索》

親愛的里翁：

　　是的，被畫者在某個時刻消失。你沒有錯。我省略了這一點。影像接管。就你的例子來說，影像經歷顏料、畫板、塗抹、素描和刮去種種變遷而來，這些變遷產生的東西與人生的風風雨雨如此相近。於是影像，如你所說，未經考慮地接管。而探索其內容卻不造成騷動的緩慢過程就此展開。有時在過程中進行摧毀卻不造成騷動（竊聽者或許以為我們瘋了，但這是事實）。而後在這一切過後，或者在這一切期間，某件事便發生了。被畫者——可能是一列火車、一座教堂、一座游泳池——透過畫布回來了！彷彿它銷聲匿跡，化為烏有，隨著所有的一切現形——在「圈內」做長途旅行（可能持續幾個月或一年），然後在你搏鬥半天的東西當中重生。我是否又太簡化了？

　　「被畫者」一開始存在於此時此地。而後它消失，（有時）回到那裡，與畫上的每個標記密不可分。

　　它「消失」之後，有關其去處的線索唯有一兩幅素描。當然，有時線索不足，它便一去不回………

　　是的，在我們這種年紀，最重要的是「全心全力」「讓實驗持續進行」。而這事（大多數時候）並不容易。

　　我推測你牆上的《拔示巴》是她手中拿信的那幅？她的前臂戴了隻手鐲，就某種我無法但或許你能夠理解的觀點而言，手鐲是整幅畫的主旨所在？還有在陰影中的那隻不可思議的後腳，以及除她的身體之外所有不明確的一切。

　　我的西班牙畫家朋友巴塞洛（Barceló）製作過一整本浮雕書，內文以點字法書寫，讓盲人以手指頭觸摸。這使我了解到，一個盲人觸摸拔示巴的身體後，再觸摸琵拉或凱西的身體，他們會感覺觸摸的是相似的肉體。此種相似無關乎相似的畫法，而是關乎對肉體、油彩及其無窮變化的一種相似的尊重。我也和委拉斯奎茲的《伊索》（Aesop）共同生活多年。這是個奇怪的巧合，里翁，不是嗎？

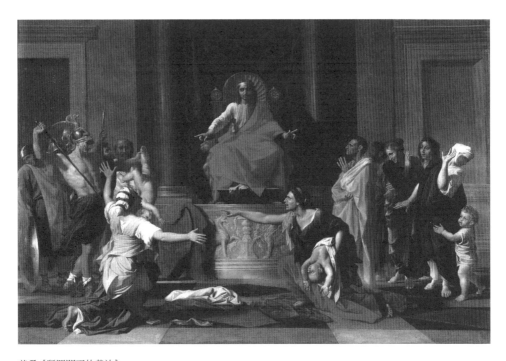

普桑《所羅門王的裁決》

　　同樣地，在無關乎方法的層次上，我看見《伊索》和你兄弟《查姆》（1993）之間的共通點。他們的存在訴說著某種意義。「他觀察、注視、認知、傾聽周遭的外界事物，同時，他仔細思索，漫不經心地整理他察覺的東西，嘗試找到一種超越五官的感官。在他所見當中找到的感官，無論多麼游離含糊，卻是他唯一真正的財富。」

　　上週我在馬德里觀看《伊索》，跟鹿頭在同一個展覽室內，跟威登和孩子們的泳池在同一個人生。

　　跟我說說你的近況。

　　我向你行禮（我心情好的時候難改使用拉丁語的習慣，儘管是一種黑色幽默）。

<div align="right">約翰</div>

　　p.s. 你喜歡哪一種音樂？

親愛的約翰：

　　感謝來信。我仍在思索「在場性」以及委拉斯奎茲的《伊索》畫像。根據某一本畫家評傳，作者寫道：「這幅畫絕非畫像，而是結合文藝與視覺材料，藏匿在寫實主義的旗幟下。」藝評家可真能為所欲為！於是我回頭參照委拉斯奎茲的畫家岳父帕切科[6]所寫的──「我堅守一切事物的本質，我的女婿亦遵行此道，就他而言，你看得出他如何有別於他人，因為他一向致力於寫生。」之後他還說，「舉凡素描專長者，皆可在此一領域（肖像畫）大顯身手。」

──────────────────────

6　帕切科（Francisco Pacheco, 1564-1654），西班牙畫家、學者。

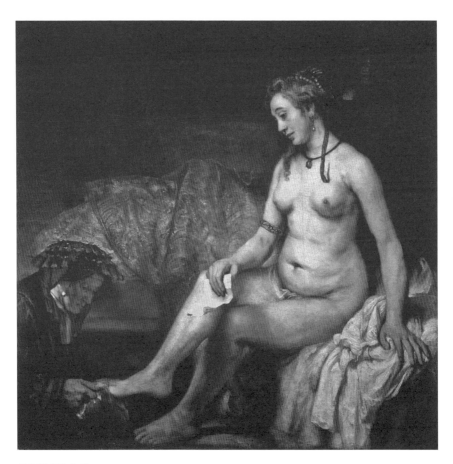

林布蘭《拔示巴》

　　閱讀帕切科之語，你領會到委拉斯奎茲必然持續不斷地素描，始可逐漸理解伊索的形象如何在畫家結束一整天作畫後不久現身而出，在他遠離他所從事的工作、遭遇這位進入畫室的非凡人物之時。委拉斯奎茲是畫家全速工作、將素描變成油彩畫的完美例子，如同在他之後的竇加及馬奈。以油彩寫生成為「在場性」。

　　此外，你的朋友巴塞洛為盲人所做的努力讓我想起，最近我在收音機上聽見有位盲人談論他的光線經驗。他說：「給人信心與鼓勵，產生某種光線。」（我知道你談的不是這個，但「觸摸」不也製造出某種光線？）這位盲人明白，透過他與外界的深切聯繫，光線由此而生。繪畫亦然。著手畫光線是不可能的事。一幅畫裡的光線自行出現。它的產生導因於作品當中種種關係的解決。畫家或許受焦慮之心驅迫，但成品中的光線（我想到的是塞尚）不僅使我們愉悅，也令他詫異。就某種意義來說，在作品轉化之前，畫家就某方面來說是盲目的。

　　我們年紀越大，可能變得越來越「拉丁」。就我而言，我希望自己恰恰相反。或許不吧。這些天我覺得自己一開始就該出生在地中海附近。

<div align="right">里翁　敬上</div>

文生
Vincent

有關他的事還有可寫的東西嗎？我想起那些有關他的文章，包括我寫的那些，答案是「沒有」。假如我觀看他的畫，答案──理由不同──還是「沒有」；畫布呼籲大家肅靜。我幾乎要說懇求，但這不正確，因為他畫的每個影像都無所謂悲慘之處──即使是抱頭站在永生之門門口的老人。他一生痛恨要脅與悲情。

唯有在我觀看他的素描時，似乎才值得加入文字。或許因為他的素描類似某種書寫，而他經常以自己的文字作畫。理想的方案是**素描**他的素描過程，借用他素描的手。儘管如此，我仍將以文字嘗試。

在一幅創作於 1888 年 7 月、以亞耳（Arles）附近的蒙馬儒（Montmajour）修道院廢墟四周風景為題的素描畫前面，我想我知道如何解答那個顯而易見的問題：此人何以成為世界上最受歡迎的畫家？

傳奇、電影、標價、所謂的殉難、鮮豔的色彩，全都占有一席之地，增強其作品在全球各地的吸引力，然而它們卻非其源頭所在。他之所以受人喜愛，我在橄欖樹素描畫前對自己說，在於他藉由作畫過程發現並表明他何以熱愛他觀看的東西，而他在八年的畫家生涯期間（沒錯，八年）觀看的都是日常事物。

我想不出還有哪位歐洲畫家的作品對日常事物表現出如此赤裸裸的重視，卻未抬高它們的地位，未經由事物所呈現或符合的某種典範而論及救贖。夏丹[1]、拉突爾[2]、庫爾貝、莫內、史塔耶爾[3]、米羅、強斯[4]──舉幾個例子來說──全靠繪畫的思想意識而堅持不懈，而他，在放棄第一個傳教士工作後不久，便捨棄一切的思想意識。他開始嚴守存在的意義，而不帶任何思想意識。椅子是椅子，不是寶座。靴子因走路而磨損。向日葵是花，不是星星。郵差送信。鳶尾花會凋零。他的不加掩飾，被同時代的人視做天真或瘋狂，

1　夏丹（Jean Baptiste Simeon Chardin, 1699-1779），法國畫家，擅長風俗畫、靜物畫。
2　拉突爾（Georges de la Tour, 1593-1652），法國畫家，以宗教畫和風俗畫為主要創作題材。
3　史塔耶爾（Nicolas de Staël, 1914-55），法國畫家。
4　強斯（Jasper Johns, 1930- ），美國藝術家。

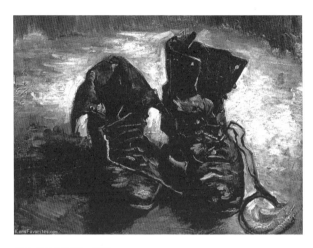

梵谷所繪的靴子、椅子

卻是他隨時隨地得以去愛他眼前一切的源頭所在。執起畫筆，而後努力去實踐、**達成**那種愛。愛人畫家肯定平凡的柔嫩存在著堅韌，這是每個人在美好時刻的夢想，在欣賞它時立即辨識出來……

　　文字，文字。如何在他的習作中看見？回到這幅素描。它是蘆葦筆畫成的墨水畫。他一天內畫很多幅這類的素描畫。有時直接寫生，例如這幅，有時則取材自他掛在屋裡晾乾的油彩畫。

　　這類素描與其說是準備練習，不如說是圖像式的希望；它們以一種簡化的方式——省略複雜的顏料處理——指出作畫過程可望帶他前往之處。它們是他的愛的地圖。

　　我們看見什麼？百里香，灌木，石灰岩，山坡上的橄欖樹，遠方的平原，天上的飛鳥。他拿筆在棕色墨水裡蘸了蘸，略作觀察，而後畫在紙上。動作來自他的手、腕、臂、肩，或甚至肩膀肌肉，然而他畫在紙上的一筆一劃所遵循的能量流不是發自他的身體，而且**唯有在他作畫時才看得見**。能量流？能量，來自樹的生長，一株植物對光線的尋求，一條枝幹配合鄰近枝幹的需要，蕁麻和藤蔓的根莖，山坡岩石的重量，陽光，遮蔭對苦於炎熱的生物具

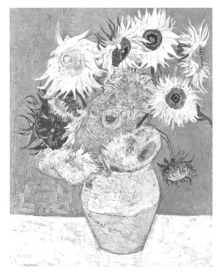 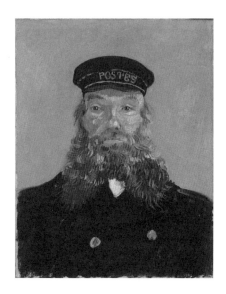

梵谷所繪的向日葵、郵差

有的吸引力，塑造岩層的西北風。我的列表是隨意取樣；但他在紙上畫下的筆畫模式卻不隨意。其模式有如一枚指紋。誰的指紋？

這幅畫著重準確度——一筆一劃都清楚無誤——卻渾然忘我地接納它遭遇的東西。其密切的遭遇讓你分不出是誰的足跡。肯定是愛的地圖。

兩年後，在他過世前三個月，他畫了一幅兩個農人挖土的小幅油畫。他靠記憶作畫，因為它涉及五年前他繪於荷蘭的農民以及他一生對米勒表達的敬意。然而，這幅畫的主題同時也是我們在素描畫中看見的那種融合。

描繪兩個挖土農民所採用的顏色——馬鈴薯的棕色、鍬鏟的灰色，以及法國工作服的淺藍——同時也是田野、天空和遠方山丘的顏色。描繪其四肢的筆觸跟田間的土丘凹坑相同。兩人抬起的手肘成為另外兩座山頂，另外兩座小丘，以地平線為背景。

此畫不在宣告此兩人是「鄉巴佬」，這是當時許多城鎮居民對農民的貶稱。人物與土地的融合強烈地指涉能量的交流，此即農業的構成，亦說明就

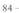

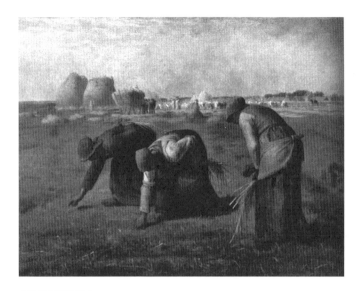

米勒畫筆下的農人

梵谷畫筆下的農人

長遠的觀點看，農業生產何以無法聽從純粹的經濟法則。或許亦指涉──藉由他本身對農民的愛與尊重──他自己的畫家生涯。

在短短的一生中，他必須冒著自我失落的危險過活、賭博。每幅自畫像中皆可見其賭注。他視自己為陌生人，或過客。他為他人畫的畫像則比較個人，更集中於特寫。當一切走得太過頭，讓他完全迷失自我的時候，便導致──如我們所知的傳說──悲慘的結局。這在他這些時刻創作的繪畫與素描當中很明顯。融合變成分裂。一切彼此銷毀。

在他勝賭時──情況多半如此──其缺乏輪廓的身分使他極具包容性，使他所觀看的事物能滲透他。或者這麼說並不正確？或許缺乏輪廓使他本身得以離開、進入、滲透其他事物。或許兩種過程都存在──又一次像愛戀。

文字。文字。回到橄欖樹旁的素描。修道院廢墟，我想，就在我們背後。它是不祥之地──或假設它不是廢墟，也會是不祥之地。太陽、西北風、蜥蜴、蟬、偶爾來訪的戴勝鳥，仍在清理它的牆垣（它在法國大革命期間崩解），仍在清除它遺留的昔日勢力，堅守當下。

當他背對修道院而坐，觀看樹木時，橄欖樹似乎跨越鴻溝，緊貼著他。他熟知此種感覺──他在室內，在戶外，在波里納日（Borinage）、巴黎，或普羅旺斯這兒時常有所體驗。對於此種貼近──或許是他有生之年唯一持續不輟的親密愛戀──他以難以置信的速度和極致的關切予以回應。他撫摸眼睛看到的一切。光線照在他腳邊的小石子上，也照在羊皮紙上的一筆一畫上，他將在紙上寫下「文生」。

在今天的素描畫中，似乎有某種我必須稱做感激的東西，如何名之，大不易。是地方、他，或我們的感激？

米開朗基羅
Michelangelo

　　我伸長脖子仰望西斯汀禮拜堂（Sistine Chapel）的天花板以及《上帝創造亞當》（Creation of Adam）——你是否和我一樣，認為自己夢見過那隻手的觸摸，以及手抽回去的那個特別時刻？接著，我想像你遠在你那加利西亞的廚房，修復鄉村小教堂的彩繪聖母像。是的，在羅馬這兒的修復工作做得相當好。抗議聲浪並不公平，讓我告訴你原因。

　　米開朗基羅在天花板上耍弄的四個空間——淺浮雕的空間，高凸浮雕的空間，他仰躺作畫時對五幅空間的構想即由二十具裸體構成的肉身空間，以及天堂的浩瀚空間——這幾個不同的空間如今比從前更清晰，且更具驚人的連貫性。瑪莉莎，其連貫性具有一種撞球好手的泰然自若！假使天花板清理不得當，這會是最先喪失的東西。

　　我還發現：它躍入眼簾，卻沒人真正大膽面對它。或許因為梵蒂岡高高在上吧。它一方面擁有世俗財富，一方面卻又有一長串永恆的懲罰，使介於兩者之間的參觀者覺得自己很渺小。教會擁有的極度財富以及教會指定的無限懲罰事實上相輔相成。若無地獄，財富會像是偷來的！無論如何，如今全球各地的參觀者如此充滿敬畏之心，因此忽略了他們的小傢伙。

　　然而米開朗基羅並未忘記。他畫它們，並且滿懷熱情，使它們成為焦點所在，於是在他死後數百年來，羅馬教廷當局悄悄地讓西斯汀禮拜堂內的男性性器官一一刮除或重新畫過。幸好留存至今的仍不在少數。

　　他在有生之年被稱做「曠世奇才」。甚至超越提香，承擔——在最後的歷史性時刻——文藝復興時期藝術家身為最高創造者的角色。人體是他唯一的主題，而對他來說，身體的崇高在男性性器官中呈現。

　　在唐納太羅[1]的《大衛》（David）像中，年輕男子的生殖器恪守其位，就如一隻大拇指或腳趾頭。在米開朗基羅的《大衛》當中，生殖器是身體的中心，身體其他部位都必恭必敬地回歸於它，彷彿回歸於某個奇蹟。這般簡

1　唐納太羅（Donatello），本名Donato di Niccolo di Betto Bardi (1386?-1466)，
　　文藝復興初期的義大利雕刻家。

單而美麗。另一個較不引人注目但同樣明顯的例子，是《布魯日的聖母像》
（*Bruges Madonna*）和聖嬰耶穌的生殖器。它無關色欲，而是一種禮拜儀式。

　　考慮到這位文藝復興奇才的此一偏好及其自恃，你說他想像中的天堂會
是什麼？難道不是分娩男人的幻想？

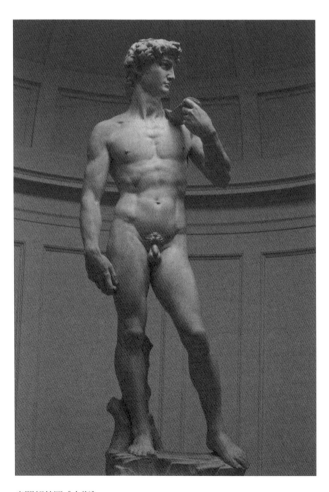

米開朗基羅《大衛》

　　整個天花板事實上是上帝創造宇宙的情景，而對他來說，在他最後一絲的渴望中，創造宇宙意味一切事物的誕生、伸展和飛舞，從男人的兩腿之間！

　　可記得梅第奇（Medici）家墓裡的夜神與晝神、暮神與晨神？各是兩個斜躺的男子和兩個斜躺的女子。兩個女子端莊地闔攏雙腿。兩個男子則都張開腿，抬起骨盆前抻，彷彿等待分娩。誕生的不是血肉之軀，亦不是象徵符號。他們等待的分娩是難以言喻的無盡之謎，體現於他們的身體，將從他們張開的腿間鑽出來。

　　於是它就在天花板上。站在禮拜堂的訪客好比剛從諸位先知以及西比爾[2]的腿間和裙襬裡掉下來的人物。好吧。西比爾是女性，但不盡然，你若近看，會發現他們是身穿女裝的男人。

　　再遠處則是創造宇宙的九個場景，每個場景的四個角落坐著驚人、扭曲、巨大、痛苦的男性裸像（ignudi），其存在令評論者難以說明。有些聲稱他們代表美的典範。但他們的努力、他們的渴望與陣痛該做何解釋？不，這二十位年輕裸男方才懷孕產下我們可見、可想像、出現在天花板上的一切事物。頭頂上美好的男性軀體是**衡量**一切——精神之愛、甚至夏娃、甚至你——的基準。

　　他談論雕刻《望樓上的阿波羅》（*Belvedere Torso*，50 BC）的雕刻家時說過：「創作這件作品的人了解的不只是自然！」

　　而夢、纏繞的欲望、哀婉與幻象都存在其中。

　　1536年，在完成天花板壁畫的二十年後，他開始畫祭壇後方的巨幅壁畫《最後的審判》（*Last Judgement*）。它可能是全歐洲最大的壁畫吧？眾多人物，各個都裸著身子，多半是男人。其他作家拿它跟林布蘭或貝多芬的晚年作品相比，我卻搞不懂他們。我看見的是單純的恐懼，而這恐懼跟上方的天花板息息相關。這面牆的男人雖仍裸身，卻不再是衡量任何東西的基準。

2　西比爾（Sibyls），在希臘羅馬神話中具有占卜和預言能力的婦女。

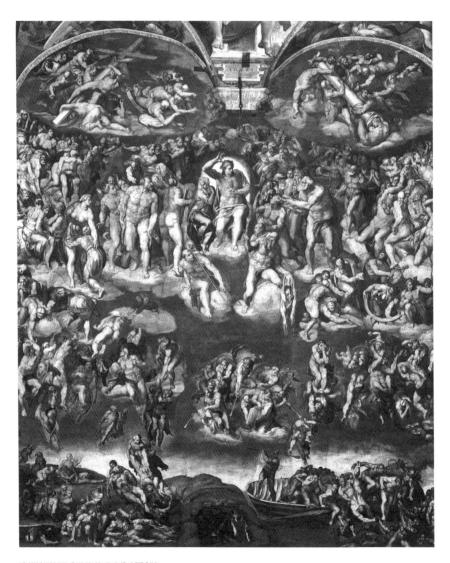

米開朗基羅《最後的審判》（局部）

　　一切都已改變。文藝復興及其精神已然結束。羅馬淪陷。宗教法庭即將成立。在各地，恐懼已取代希望，他也漸漸老去。或許就如同我們今日的世界。

　　忽然間，我想起薩爾加多[3]拍攝的照片：巴西金礦礦坑以及印度比哈爾（Bihar）煤礦礦工的攝影。兩位藝術家都對他們描繪的景象大感震驚，兩人所表現的身體，都達到某種類似的扯裂程度，卻總能承受！

　　相似之處僅此而已，因為薩爾加多的人物奮勉工作，而他的人物卻是悠哉地閒在一旁。他們的精力，他們的身體，他們巨大的手，他們的感官知覺，已變得一無用處。人類已無法生育，得救者與被詛咒者幾乎無異。每一具身體都不存在夢想，無論那身體曾經多麼美好。只剩下憤怒和苦行——彷彿上帝已把人類丟給自然，而自然也瞎了眼睛！瞎了眼睛？終究，這並非真實。

　　在畫完《最後的審判》後，他又工作生活了二十年。八十九歲過世時，他正在雕一尊大理石聖殤像，所謂未完成的《隆達尼尼聖殤像》（*Rondanini Pietà*）。

　　抱著耶穌屍體的聖母像是一尊粗略雕鑿的石像。耶穌的兩腿和一隻手臂已完成且磨光（也許是他部分銷毀的另一件雕刻作品的殘留部分——這無關緊要，因為這件紀念其活力與孤寂的不朽之作屹立不搖）。平滑的大理石與粗糙的石頭、肌肉與石塊之間的交叉分際線，與耶穌的生殖器位於同等位置。

　　這件作品之所以感人，是因為耶穌的身體融合了愛，回歸於石塊，回歸於他的母親。恰與分娩相反！

　　我會寄給你薩爾加多拍攝的加利西亞婦女涉水走入維哥河口（Ria de Vigo），在十月天的潮落時分找尋貝殼的照片……

3　薩爾加多（Sebastiao Salgado, 1944- ），巴西紀實攝影大師。

林布蘭與身體
Rembrandt and the Body

　　他六十三歲過世，看起來很老，即使就當時的標準。酗酒，負債，瘟疫時期親朋好友相繼死亡，都說明他遭受的摧殘。但他的自畫像透露出更多的細節。他在一種經濟狂熱及冷漠無感的氛圍中老去——其氛圍與我們當前的時代並無二致。人類不再僅能被描摹（如同文藝復興時期），人類不再是不言自明，而是必須在黑暗中被發現。林布蘭本身是個頑固、獨斷、詭計多端、有暴虐傾向的人。我們不應將他美化為聖人。然而他卻是在找尋走出黑暗的路。

　　他畫素描，因為他喜歡素描。因為這是每天提醒他周遭事物的工具。繪油畫——尤其在他的後半生——對他來說則大不相同：是為了尋找脫離黑暗的出口。或許他的素描畫——以其非凡的洞察力——使我們看不見他實際繪油畫的方式。

　　他不常畫草圖，他在畫布上直接開始。他的油畫中少有線性邏輯或空間連續性。假如畫有說服力，是因為畫中顯露出的細節部分躍入眼睛。沒有任何東西展現在我們眼前，如他同時代的雷斯達爾[1]或維梅爾。

　　他在素描畫中雖是十足的空間比例大師，然而他的油畫呈現的卻是錯亂的有形世界。討論關於他的藝術的研究並未充分強調這點。或許因為想看清這一點，你必須是畫家而非學者。

　　有一幅早期的畫，畫一男子（他自己）在畫室的畫架前。男子不及正常身量的一半！《門邊的女人》（*Woman at an Open Door*，柏林）一畫中，韓德瑞克[2]的右臂和右手大小可比擬大力神赫丘力斯！《亞伯拉罕獻祭》（*Abraham's Sacrifice*，聖彼得堡）當中的以撒體格似青年，但相較於其父的比例，身量彷若八歲小兒！

　　巴洛克藝術偏愛透視法以及不可思議的對比法，然而，儘管他受益於巴

1　雷斯達爾（Jacob van Ruysdael, 1628-82），荷蘭風景畫家。
2　韓德瑞克（Hendrickje Stoffels），林布蘭的第二任妻子。

林布蘭一幅早期的畫，畫一男子（他自己）在畫室的畫架前

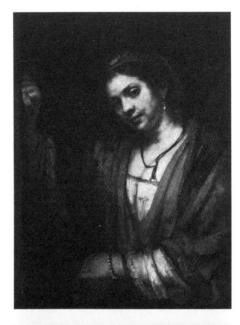

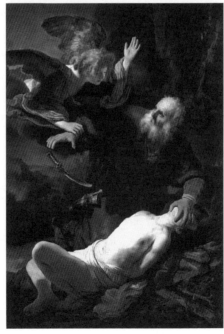

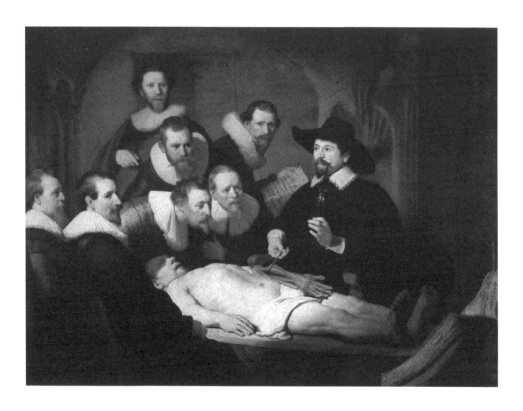

對頁上 《門邊的女人》
對頁下 《亞伯拉罕獻祭》
上 《托普醫生的解剖課》

洛克藝術的種種自由，他畫中的錯亂卻與之毫無相似之處，因為這些亂象並非**表現在外**：而是近乎詭祕。

在壯觀的《聖馬太與天使》（*St. Matthew and Angel*，羅浮宮）一畫中，福音書作者背後由天使占據的不真實空間詭祕地旁敲側擊，彷彿天使小聲地對作者附耳低語。他何以在油畫中遺忘——或忽略——其素描畫中的精湛技巧？必然有另一種東西——對立於「真實」空間的某種東西——使他更感興趣。

離開美術館。去醫院的急診室。可能在地下室，因為地下室是Ｘ光儀器的最佳放置處。那裡有坐著輪椅或等了數個鐘頭的傷者病患，並排而坐，躺在推車上，直到下一位專家予以照料。最先通行的，往往是有錢人，而不是病得最重的人。無論何種情況，對位居地下的病患來說，要改變任何事情已然太遲。

人人都居住在自己的肉體空間，其空間地標是某種痛苦或殘疾、某種陌生感或某種麻木。外科醫師在施行手術時無法遵行此一空間的法則——這可不是在《托普醫生的解剖課》（*Dr. Tulip's Anatomy Lesson*）學得的東西。但每個好護士只需與之接觸便得以熟知——而在每張病床上的每個病人，都有不同的空間形式。

這是每一具可感知的身體認知自己的空間。它不像主體性空間那般無窮無盡：它最後總是受制於身體的法則，然而其地標，其重點，其內在比例卻不斷更動。痛苦加強我們對此一空間的認知。它是我們最早面對弱點與孤寂的空間。也是疾病的空間。但它也可能是喜悅、幸福與被愛感的空間。電影製作人克拉瑪（Robert Kramer）為它下定義：「眼睛後面，遍及全身。迴路與突觸細胞的世界。能量慣常流動之舊徑。」藉觸摸去感覺要比用眼睛去看更清楚。他是此一肉體空間的繪畫大師。

細看《猶太新娘》（*The Jewish Bride*）當中新婚夫婦的四隻手。他們的手遠比他們的臉更道出「婚姻」。然而，他是如何來到此處——來到這個肉

體空間？

《拔示巴閱讀大衛來信》（*Bathsheba Reading David's Letter*，羅浮宮）。真人大小的她裸身坐在那裡，沉思她的命運。大衛王看見了她，對她產生欲念。她的丈夫出外征戰（這事發生過幾千萬次？）。跪著的僕人正為她拭乾雙腳。她除了去見國王之外別無選擇。她將懷孕。大衛王將計畫讓她多情的丈夫遭人殺害。她將哀悼她丈夫的死。她將嫁給大衛王，為他生下兒子，日後成為所羅門王。一場災禍已然展開，而這場災禍的中心則是娶拔示巴為妻的吸引力。

因此他讓她性感的腹部和肚臍成為整幅畫的焦點。他把它們安置在僕人的視平面上，懷著熱情與同情畫下它們，彷彿那是一張臉孔。歐洲繪畫當中再也找不到以如此之熱情繪成的小腹。

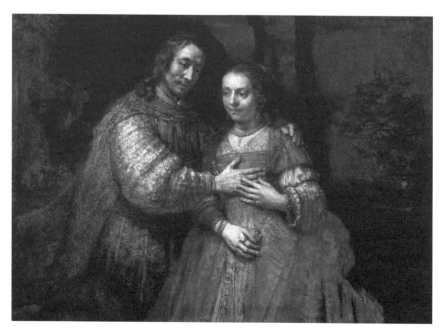

《猶太新娘》

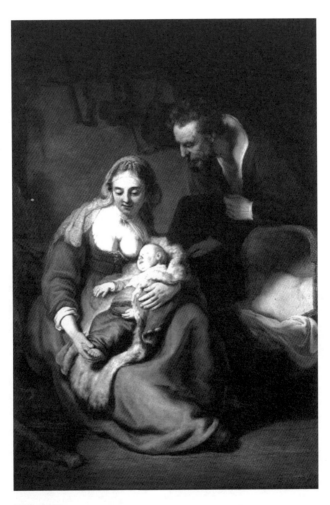

《神聖家庭》

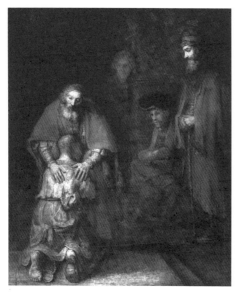

《浪子回頭》

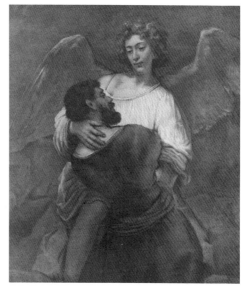

《雅各與天使》

在一幅幅油畫中，他賦予身體某部位或各部位某種特殊的敘述能力。於是一幅畫用數種聲音說話——好似一個故事由不同的人從不同的觀點講述。然而這些「觀點」只能存在於肉體空間，無法與地域空間或建築空間並立。肉體空間隨著周遭環境，不斷改變其衡量標準及重心。它以波動而非尺寸來測量。因此必然發生「真實」空間的錯位。

《神聖家庭》（*The Holy Family*，慕尼黑）。聖母坐在約瑟的工作間，耶穌睡在她的腿上。聖母抱嬰兒的手、她裸露的胸脯、嬰兒的頭，以及他伸出的手臂，彼此之間的關係從任何傳統的繪畫空間角度來看都不合理：無一調和，無一恪守其位，無一尺寸正確。然而滴著奶水的胸脯對嬰兒的臉說話。嬰兒的手對形狀不定的陸塊——即他的母親——說話。她的手聆聽她懷裡的嬰兒說話。

他最好的畫作一概絕少提供觀看者的任何觀點。反倒是觀看者自己偵聽

《戴納漪》

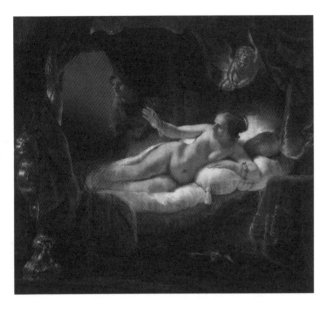

到漂泊的身體部位彼此間的對話，這些對話十分忠實於某種肉體經驗，因此
對每個人內在的某個東西說話。站在他的畫前，觀者的身體想起自身的內在
經驗。

　　評論者經常談論林布蘭的圖像所具有的「精神世界」。然而他們卻與偶
像相反。他們是肉體的圖像。《剝了皮的牛》（Flayed Ox）的皮肉不是特例
而是具代表性。它們透露出的「精神世界」屬於身體，是戀人們嘗試觸及的
精神世界，藉由愛撫或肉體交流。這句話的最後一詞具有更字面更富詩意的
意義。流動於兩者之間。

　　他有半數的偉大作品（肖像畫除外）描繪擁抱或擁抱的開始——伸出張
開的手臂。《浪子回頭》（The Prodigal Son）、《雅各與天使》（Jacob and the
Angel）、《戴納漪》（Danaë）、《大衛和押沙龍》（David and Absalom）、《猶
太新娘》……

《大衛和押沙龍》

　　在其他畫家的作品中找不到可與之相比之處。比方魯本斯的畫中有許多被搬動、抬起、拉扯的人物，卻少見擁抱的人物。在其他人的作品中，擁抱從未占據如此至高無上的中心位置。有時他畫的擁抱是肉欲的，有時則不然。在兩個身體的融合當中不僅能產生欲望，也能產生寬恕或信仰。在他的《雅各與天使》（柏林）當中，我們看見三者並存，且密不可分。

　　始於中世紀的公立醫院在法國稱做「神之家」（Hôtels-Dieu）。請勿理想化，那是一個以神之名收容病患和垂死者的地方。瘟疫期間，巴黎的「神之家」十分擁擠，每個床位都「為三個人占用：病人、垂死者、死人」。

　　然而「神之家」一詞若做不同的詮釋，則有助於解釋他。他的靈視──必須瓦解正統空間──之解答在於《新約》全書。「住在愛裡面的，就是住在神裡面，神也住在他裡面……神將他的靈賜給我們，從此就知道我們是住在他裡面，他也住在我們裡面。」（《約翰一書》第四章）

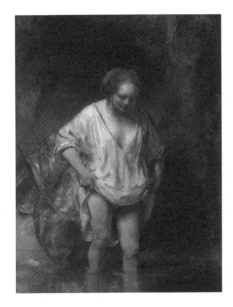

《浴女》

「他也住在我們裡面。」外科醫生們在解剖時所發現的東西是一回事。而他所尋找的東西則是另一回事。「神之家」亦可意味神居住的某個身體。在他晚年難以言喻、駭人的自畫像中，他凝視自己的臉等待上帝，卻很明白神是看不見的。

當他執筆揮灑他鍾愛、想像或感覺親近的那些人時，他設法進入他們恰在當時存在的肉體空間，他設法進入他們的「神之家」。以便尋得一個脫離黑暗的出口。

眼前的小畫《浴女》（*A Woman Bathing*，倫敦）讓我們跟隨著她，進入她撩起的連衣裙中。不是偷窺。不是跟老人一樣色迷迷地窺探蘇珊娜。我們只是受他的溫柔之愛引導，進駐她的身體空間。

對林布蘭來說，擁抱或許和作畫是同義詞，兩者都是人間的禱告。

蒙住鏡子的布
A Cloth Over the Mirrow

　　林布蘭晚年的自畫像包含或體現了一種矛盾的現實：它們顯然是關乎老年，卻又同時對未來發言。它們設想某東西朝它們走近，除了「死亡」之外。

　　二十年前在紐約弗瑞克收藏館（Frick Collection），我站在其中一幅前面寫了底下的句子：

　　　　臉上的雙眼
　　　　雙夜注視白晝
　　　　他心中的宇宙
　　　　雙倍的憐憫
　　　　其餘皆不足夠。
　　　　在寂靜彷如無馬之路
　　　　的鏡前
　　　　他設想我們
　　　　又聾又啞
　　　　經陸路歸來
　　　　在黑暗中
　　　　注視他。

　　同時，畫中的某種傲慢某種放肆，使我想起讓我喜愛的一個故事當中的一段文字自描像，作者是美國的論戰者兼小說作家朵金（Andrea Dworkin）：

　　　　我無法容忍未曾撕裂的人，也就是沒有經過風雨洗禮，沒有經過支離
　　　　破碎、重新縫合到傷口痊癒的人，他們一無是處，卻散放光芒。但是
　　　　那些外表光鮮、搖臀擺尾的人，老實說，我討厭他們。討厭得很。

　　　　針腳、傷疤。油彩即是如此塗上。

　　然而最後，我們若想更進一步了解晚年的自畫像何以如此非比尋常，則必須將它們與同類的其餘作品聯繫起來。它們如何以及為何有別於其他的自畫像？

　　史上第一幅自畫像始於公元前二千年。埃及某浮雕描繪畫家的側面頭像，他正在眾人群集的盛宴上用資助人的奴僕端給他的罐子喝酒。這類自畫像——此傳統持續至中世紀初——就像畫家給描繪的群眾場景簽名。它是一種旁加聲明，表示：**我也在場。**

　　後來，當聖路加（St. Luke）繪聖母的主題流行起來，畫家往往將自己畫在更中心的位置。然而畫中的他是為了繪聖母而存在：他存在畫中的目的，仍非為了審視自己。

　　最先確切這麼做的自畫像之一是倫敦國家畫廊館藏的安托內洛。這位畫家——首先採用油彩作畫的南方畫家——具有某種西西里特有的清澄和悲憫，如同後來的瓦加（Varga）、皮藍德婁（Pirandello）或蘭佩杜薩（Lampedusa）等人的風格。自畫像中的他注視著自己，彷彿注視自己的審判長。無絲毫異化。

　　往後的自畫像中表演或異化的痕跡普遍可見。這有一個情境性的原因。一個畫家畫他的左手可以當它是別人的手。利用兩面鏡子，他畫自己的側面像可以猶如觀察一個陌生人。但是當他直視鏡子的時候，他落入一個陷阱：他對他看見的臉所產生的反應改變了那張臉。或者換言之，那張臉可以將它喜歡的東西提供給自己。臉調整它自己。卡拉瓦喬[1]的《納西瑟斯》（*Narcissus*）一畫是絕佳範例。

　　對我們每個人而言也一樣。我們在浴室照鏡子的時候都在演戲，我們瞬間調整我們的表情和面容。若完全不考慮左右顛倒的問題，從來沒有人看我們像我們看浴室鏡子裡的自己。此種異化作用是不由自主且未經計畫的舉動。其歷史同鏡子的發明一樣悠久。

1　卡拉瓦喬（Michelangelo Merisi da Caravaggio, 1571-1610），義大利畫家。

The Shape of a Pocket
另類的出口

John Berger ———————————————————————————— 約翰·伯格

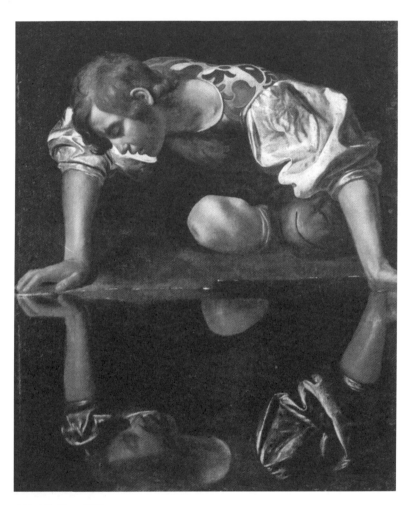

卡拉瓦喬《納西瑟斯》

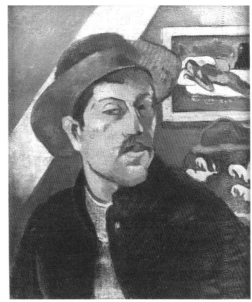

杜勒自畫像　　　　　　　　　　　高更自畫像

　　在自畫像的歷史中，某種類似的「面孔」一再出現。如果那張臉不藏在
群體中，你在一哩外便能識別出一幅自畫像，因為它具有某種獨特的戲劇
性。我們看杜勒[2]扮演基督，高更扮演流亡者，德拉克洛瓦（Delacroir）扮
演紈褲子弟，林布蘭扮演成功的荷蘭商人。我們能被感動，像偶然聽見某人
告解，或感到有趣，像聽某人吹牛皮。然而在絕大多數的自畫像前，由於觀
察的眼睛以及回視的眼眸之間存有某種特有的共謀關係，使我們感到有某種
朦朧難解的東西，像在觀看拒絕我們參與的兩難（double-bind）場景。

　　沒錯，是有些例外：有些自畫像確實注視著我們：一幅夏丹，一幅丁托
列多，哈爾斯[3]窮困潦倒之際的自畫像，年輕時代的泰納，放逐波爾多的哥

2　杜勒（Albrecht Dürer, 1471-1528），德國文藝復興時期的畫家。
3　哈爾斯（Frans Hals, 1581-1666），荷蘭畫家，擅長於肖像畫。

林布蘭自畫像

夏丹自畫像

雅（Francisco de Goya）。然而這情況並不多見。因此，林布蘭怎在生命的
最後十年間畫了近二十幅對我們直接發言的自畫像？

　　當你嘗試為某人畫像，你非常努力地看他們，努力尋找面孔上的東西，
設法了解這張臉的曾經經歷。其成果（有時候）或許是某種相似性，卻往往
死氣沉沉，因為被畫者的在場以及緊湊集中的觀察遏止了你的感應。被畫者
離去。然後你才有可能重新開始，不再求助於你眼前的那張臉，改由參照如
今記在你內心的臉。你不再凝視；你閉上眼睛。**你開始畫被畫者在你腦海裡
留下的肖像**。此時，它才有可能活起來。

　　林布蘭畫自畫像時或許採取類似的方式？我相信他在每幅畫剛開始的
時候才用鏡子。而後他拿布蒙住它，然後反覆經營他的畫，直到這幅畫開始
跟他自己一生留下的某種形象相符合。不是一般化的形象，而是十分特定的

形象。每回畫像，他都選擇服裝搭配。每回他都明白他的臉、他的姿勢、他的外觀如何改變。他毫無退縮地審視其風霜殘痕。然而，在某個時刻，他蒙住鏡子，以便無須再調節他的凝視以適應自己的凝視，而後繼續揮灑，只繪出留在他內心的東西。他掙脫兩難，憑著一種朦朧的希望、一種直覺持續下去，日後將由他人用一種他無法給自己的同情心來觀看他。

布朗庫西
Brancusi

　　謝謝妳的畫，瑪莉莎，我已為它鑲上玻璃。妳畫的人，他四周的地平線，以及在他旁邊的地衣，不是畫的而是真的地衣，數百萬年來抵禦乾旱、酷暑與嚴寒。原始的地衣、花瓣、羽毛——妳將它們收藏在書頁間，每畫一次旅行，妳便從中取一，有如從錢包取出一張票！

　　我呢？我站在有史以來規模最大的布朗庫西展覽會前。沒有地衣，沒有羽毛，沒有毛茸茸的東西。所有的東西幾乎都光滑而純粹。

　　我隱約記得，1957年布朗庫西過世後不久，我去造訪他在宏聲巷（Impasse Ronsin）的工作室。我是跟一個朋友去的——可能是查德金[1]吧，也是他的一個朋友。我記得「布朗庫西」的名字潦草地寫在門上，旁邊掛了個馬蹄鐵。高高的天窗，他工作台上的老虎鉗，雕塑品，著名的基座，他的作品《無盡的柱》（*Column-without-end*）的幾個部分，全部擺在一起，卻絲毫不彼此推擠——每件作品都與鄰接的作品友愛地臂挽著臂。

　　這位才在蒙帕拿斯（Montparnasse）墓園安息的男子，其和藹可親的神態尤其令我印象深刻。我覺得他的工作室像麵包廠，爐灶依然溫熱，麵包師傅才走出門去河邊。

　　然而這可是真的？我果真去過那裡，或者這一切全是捏造，只因他拍攝的那些發光而神祕的工作室照片，或我曾前往那業已修復而後開放為美術館的地方造訪，進而支配了我的想像？

　　如今我找不到人核對。然而此種疑惑恰如其分，因為布朗庫西具有某種的曖昧天賦，他可以在完全做他自己的同時卻又時時溜走（他住喀爾巴阡山時首次逃家，時年七歲）。我雕刻的不是鳥，他曾說道，而是飛翔。

　　他穿得像俄國農民，但他的朋友杜象[2]在1920年代將布朗庫西的雕塑賣給美國的前衛作品收藏家，在那裡被視為現代時期的光輝象徵。

　　他初期雕塑的鳥是受到羅馬尼亞邁雅思卓（Maïastra）森林的神奇之鳥

1　查德金（Ossip Zadkine, 1890-1967），俄裔法國雕塑家。
2　杜象（Marcel Duchamp, 1887-1968），法國畫家，達達派創始人。

的啟發。他在1904年從布加勒斯特（Bucha-
rest）來到巴黎時，徒步完成大半旅程。然而
他後期雕的鳥——創作於1930年代——已預
告了協和客機的形狀！

　　他畫的素描有地圖的風貌，這對雕刻家
而言頗不尋常。其等高線並非塑造形狀，而
是簡單地標明可跨越的邊界。他的每件作品
都關於離開。尤其表現離開土地飛向天空，
如同《無盡的柱》的意圖。

　　站在此處的我，瑪莉莎，突然想反抗。
我想起妳的某根羽毛掉落地上。或許我太熱
愛不完美、有瑕疵的東西。我想找出評定這
傢伙的方式。他的偉大當然會持續存在，但
我們應當對他的痛苦更多些了解。

　　展覽會上有件作品，名為《給盲人的雕
塑》（*Sculpture for the Blind*）。一個橢圓形，
側向一邊，大理石材質，約駝鳥蛋大小，卻
不那麼對稱。

　　我們假定某個盲人拿起它，開始用指尖
感受它，為之著迷。這稍微隆起的部分可是
鼻梁？這和緩的凹陷處是否成為眼窩？這邊
的波紋是不是髮際線？過一會兒，他把蛋翻
過來，開始摸它，以查看有無裂痕，就像裂
開的復活節彩蛋。最後，他們會問自己一個
問題：我拿在手裡的這玩意是容器或核心？
它裡面是否有個頭，或者它是成形中的頭？

　　這件作品是創作於1910年至1928年間

《空間中的鳥》

《給盲人的雕塑》

《沉睡的繆思》

的平躺的橢圓頭系列作品之一。有些他命名為《沉睡的繆思》（*The Sleeping Muse*），有些則命名為《新生》（*The New Born*）、《創世》（*The Beginning of the World*）、《初啼》（*First Cry*）、《普羅米修斯》（*Prometheus*）。布朗庫西顯然將它們想像成核心，而非容器。

對於每件琢光磨亮的雕刻作品——鳥、魚、公主——他都力爭同一件事

情。每一次雕刻，他都想銷毀所有的瑕疵、磨損和裂縫，重返創世之初的起點，重返宇宙成形時的純粹概念。重返柏拉圖世界。他費時數月修改其雕塑作品，是重返純粹之旅的必要努力，那個地方，罪惡還沒發生，墮落尚未降臨。

《吻》（1908）

這傢伙給自己出的荒謬難題是採用大理石、青銅和橡木等厚重素材。他時而成功，時而失敗。當他失敗時，磨亮的形體確實停留在箱子、容器的階段，無法成為核心。當他成功時，材料則因他奇蹟般賦予的姿態而改頭換面。就大而扁平的《魚》（Fish）來說，大理石成了水。

幾乎每件鳥魚雕塑都很成功，橢圓頭亦然。企鵝、烏龜、軀幹、莉達[3]、聰慧女子則不成功。它們停留在容器階段。至多像海洋的貝殼，在最糟的情況下則像訂製的機車油箱。

美國海關在1927年對布朗庫西的雕刻品課稅，因為他們不認為它是藝術品，而將它視做一件工業器皿，這則聲名狼藉的事件常被當做官僚市儈作風的範例一再重述。在我看來，他們犯下的彌天大錯頗能理解，不如表面上那般愚蠢。

3 莉達（Leda）希臘神話中的斯巴達王后，
 被化身為天鵝的天神宙斯所誘。

　　我想這位孤獨老者察覺了容器的問題。如果他在生前最後二十年當中幾乎未再創作新的東西，或許是因為他明白自己已找到他可能找到的東西。畢竟，核心並不太多，而他對無窮數量的羽毛、葉片、樹皮、外皮**不感興趣**。

　　唯有一個例外。此一例外是他最出人意料的系列之作。《吻》（*The Kiss*）。他從1907年開始創作第一件，持續創作到1940年。這是他的作品全集當中最常反覆出現的主題，相當於鳥的系列之作。《吻》全系列皆以粗石雕刻。無一磨亮，無一是柏拉圖式的純友愛。

　　每個版本都展現一對相擁的愛侶，由一整塊石頭雕刻而成，保持十足的矩形，有如一根柱子。他們側臉的兩隻眼睛構成一個眼睛，他們的四片嘴唇構成一個嘴巴。一道淺縫做為他們兩人貼緊的肌膚界標。石塊最外層的表面扮演他們環繞的四隻手臂，末端是他們瘦弱、伸出的手，胸貼胸緊抱對方。

　　石塊此時無須超越其材質。它留在地面，同屬於地衣、青苔和羽毛的世界。雖然看得出這些愛侶出自同一位藝術家之手，但他們渴望成為的東西卻與他的其他作品大不相同。

　　面對他們，你遇到的不是亞當夏娃墮落之前而是之後的世界。矮壯的愛侶存在於我們的世界，存在於我們慣常的亂象中。他們不尋求完美，他們只渴望更完整一點。老傢伙創作《吻》的時候，一次又一次將某種痛苦注入石頭：渴望與對方合而為一的痛苦。

　　再次謝謝妳，瑪莉莎，謝謝妳貼在粗紙上的人和地衣……

波河
The River Po

　　安東尼奧尼[1]來自費拉拉（Ferrara）——簡單來說，他生在那裡，較複雜的說法則是，因為這城市或其精神始終存在於他的作品中（在我看來，甚至他的臉孔以及他的俊俏模樣也是在表達這個阿里奧斯托[2]居住過、埃斯特[3]家族統治過的城市）。

　　如今它是個古怪的城市，擁有小件奢侈品（體積小，如寶石，令人聯想起圖拉[4]畫的物品）。和巨大的哀傷。城裡的年輕婦女成為人妻，成為人母，而後又莫名其妙地成了繼母。城裡的父親對他們的子女來說莫名其妙地成了陌生人。無論多麼熟悉的事物都與其外表呈現的不同，一切都漸漸變得越來越遙遠。

　　我無權這麼說，因為我從未住過那裡，但四十年間每回的造訪總會加強這一印象，而當我開始閱讀巴薩尼[5]的短篇故事時，我得出這樣的結論：事實可能如此。這城市像一口玻璃箱，玻璃上時時霧氣籠罩。箱裡裝什麼？一個祕密。或許是一串祕密。或者某種武器，某種殘酷的武器。

　　無論誰提起費拉拉，都會提起波河。別的地方跟波河更親密——克雷莫納（Cremona）、都靈（Torino）、源頭附近的小鎮培薩納（Paesana），而費拉拉卻是她的紀念碑，她的墓碑。費拉拉之後的波河開始順流而下，最後與**彼端**匯流。這個彼端的範圍在1943至1947年間安東尼奧尼拍攝的第一部九十分鐘紀錄片《波河的人們》（*Gente del Po*）片尾處呈現。

　　義大利北部因波河平原而富庶，但波河變幻莫測，漲落無常，蜿蜒流動，拒絕循規蹈矩。仿若一則任意伸展的傳奇，反覆無常，詭譎多變。她的水道淤塞。她把海洋推回去！她的河床越來越高——因此時時有氾濫之虞。

1　安東尼奧尼（Michelangelo Antonioni, 1912- ），義大利名導演。
2　阿里奧斯托（Ludovico Ariosto, 1474-1533），文藝復興時期的義大利詩人。
3　埃斯特（Este）家族為文藝復興時期義大利王公世家，十三至十六世紀末統治費拉拉，
　　在藝術與文化方面亦扮演重要角色。
4　圖拉（Cosimo Tura, 1430-95），義大利畫家，出生於費拉拉。
5　巴薩尼（Giorgio Bassani, 1916- ），猶太裔的義大利作家，
　　作品經常以費拉拉的猶太人生活為題材。

表面上，她似乎風平浪靜（波河是一條女性之河——可能是世界上最女性的河：相比之下，多瑙河是男性之河），但在更深處卻是看不見的湍流。駕船生手可得當心！波河提供灌溉與豐收，卻也冷漠無情，如同其他的河。

在安東尼奧尼的片子當中，河是主角，其角色之確立是她流入大海的強烈決心，而非她的迫不及待。當她流入大海時，海洋並未擁抱她，而是助她一臂之力，讓她爬上雪白的天際。

《波河的人們》當中的其他要角是拖著五艘駁船順流而下的拖船船長、船長太太和他們臥病在床的女兒。母親上岸，在河畔的村莊藥局為女兒買藥。拖船名喚「米蘭號」，而河流不斷提醒村民**別有他方**。這時距義大利戰後創造經濟奇蹟還有二十年。

在安東尼奧尼後來的片子中，背景趨於華美雅致，而不再是赤貧的鄉村。然而它們大半不都在尋求解藥？一種永遠無效的解藥——儘管費盡心力亦是徒勞。

這第一部沒有對白的黑白短片，從另一個角度看亦兼具預言性。今天的我們從中看出安東尼奧尼獨特的取鏡手法——彷彿他關心的焦點往往**偏離**上演的事件，從不以主角為中心，因為中心是我們不了解的一種命運，其輪廓依然模糊。

自三十一歲開拍這第一部片子起，他的電影書寫並無本質上的改變。大規模的發展將隨之而來——包括彩色片——但同樣的洞察力、同樣的一雙眼睛在1943年便已存在。

無論誰說起波河，都會說起濃霧。那是波河性格的一部分，有如她肌膚的味道。波河是第一條——在這部片子拍攝多年後——裝設雷達的河流，因為她濃霧重鎖。

濃霧淹沒整個波河平原，造成某種特殊的氛圍與張力，像契拉提[6]和更

6　契拉提（Gianni Celati, 1937- ），義大利作家。

早的帕韋澤[7]等作家都曾對此有過成功描述。

欲理解此種張力，必須詢問濃霧掩蓋了什麼，未掩蓋什麼。陽光下的平原平坦而寬廣，時時延伸至天際。道路筆直，農舍方整，楊樹成排生長，灌溉渠道井然分布。很難想像一幅更不神祕的風光（譬如在荷蘭，天空往往一片騷亂）。然而欠缺神祕感並不使人安心，平原的規模和形狀讓任何兩米高的事物看起來很小，就像一個男人或女人。上帝的權威讓沙漠顯得渺小；一年四季日復一日永無休止的規律日程表讓波河顯得渺小。於是，在某處，靈魂為霧祈禱，這也是波河聆聽的唯一祈禱。

霧來了。空氣變混濁。孤立變得難耐。貨車打開車前大燈，即使在路邊暫停。幽閉恐懼症襲來。然而在濃霧背後的奧祕中有一種──不是單純如希望的東西，因為艾米利亞（Emilia）區的居民見多識廣──回憶，類似對母親的回憶（我並非從精神分析的角度思考，而是從氣候的角度）。

我或許可將這種回憶稱做「雲霧聖母」。此地是義大利境內最多共產分子、最不具神祕色彩、天主教信仰最淡的地區（或許因為她在戰爭期間是游擊分子）。總之，每個人在能見度低達數米時都熟識她。她站在那裡，依稀可見，伸出手臂，手掌朝著我們，宣告：眼睛是看不見真相的（即使這句話意義曖昧），我們應當閉上眼睛，把一切團結起來！

安東尼奧尼現與溫德斯（Wim Wenders）合拍的片子，以費拉拉的濃霧做為開頭與結束。片名暫定《在雲端上的情與欲》（*Beyond the Clouds*）。敘述者在講述過片中的四個故事後，說：

> 我們知道在每個顯露的影像背後，都存在另一個更忠於事實的影像，而在那影像背後又有另一個影像，而在最後一個影像後頭還有另一個影像，以此類推到那無人能見的神祕實體的真實影像。

7 帕韋澤（Cesare Pavese, 1908-50），義大利作家、詩人，出生於義大利北部，在都靈求學。

　　讚賞安東尼奧尼的人常說他的敘述像小說家。批評他的人則往往指責他的片子抽象，過分美學，拘泥形式。在我看來，若想進入他的想像世界，得先將他想成畫家。人類的行為和故事固然吸引他，但他卻由某人或某地的**形貌**著手。他最重要的觀點無法言傳（這或許是他能擅用沉默的原因）。比方說，奇士勞斯基[8]是真正的電影小說家，因為他思索行為的後果。安東尼奧尼則凝視某一行為的**輪廓**，以畫家的渴求在其中找出某種永恆的東西。我甚至敢說，他時常忘記後果。

　　既然將安東尼奧尼視為畫家，我在此處指出的一切都不怎麼有新意。但如果我們回到波河及雲霧聖母，如果我們記得他何以是個畫家，我想我們便能發現了解他畢生作品的線索。

　　安東尼奧尼的電影對可見物提出質疑，直到不再有足夠的光線看更多東西。可見物也許是蒙妮卡・維蒂（Monica Vitti）、馬斯楚安尼（Marcello Mastroianni）、河岸、船身、一棵樹或網球場。他跟真正的畫家不同，他無法用雙手觸摸影像；他得借用其他方式——燈光、動作、等待，運用某種電影密招。他的目的是讓我們凝視他的電影如同凝視流動的波河，如同莫內凝視他的睡蓮池塘深處，如同走在霧中凝視。

　　我相信，他持續拍攝的動力在於，在我們凝視之際，某個東西將前來與我們相會，某個他幾乎遺忘的東西，它是如此真實，卻沒有名字。

　　《波河的人們》片中，一個農民在河岸磨鐮刀，一排黑衣婦女耙著乾草。其中有個婦女挺直腰桿，凝望河流，一艘艘駁船穿越而過。她很年輕。她與眾不同。她笑的時候白齒微露。她在微笑，因為當她凝望決心流入海洋的大河時，某種東西從河中前來與她相會。我們可從她的臉上看見那個東西。但在片中我們卻看不見。

8　奇士勞斯基（Krzysztof Kielowski, 1941-96），波蘭導演。

莫藍迪（獻給契拉提）
Giorgio Morandi (for Gianni Celati)

　　他是一個在人群中度過一生的獨居者。跟隱士恰好相反。他跟鄰居以及城市的日常生活緊密聯繫，卻又追求並培養純粹的自我孤寂。這是一種十分義大利的現象。可能在百葉窗和遮陽板背後發生。不是山林洞穴的孤寂，而是陽光在建築物之間反射的孤寂。

　　他終身未婚，這也很義大利。這與獨身主義或性偏好並無關係。而是取決於統計資料的一種危機——彷彿每個城市（此處指波隆那[Bologna]）都需要一定數量的單身漢和老姑娘。之所以很義大利，是因為大家終能接受並享受這份危機，彷彿它是一種糖，跟苦咖啡一塊兒享用。

　　他的臉變得像教堂司事，然而對這位教堂司事來說，恪守本分看管聖器室寶物是他命定的首要職責。這位教堂司事有一張極富陽剛之氣而非膽小羞怯的臉。

　　1920年代末期，他由衷信仰法西斯主義。後來他信仰藝術訓練。或許正因如此，他並不反對為經濟需要而去教書。他教銅版畫，其訓練講究毫無瑕疵。今天我們很難想像一種藝術比莫藍迪更不具政治性、本質上更反對法西斯主義（由於堅決反對任何形式的群眾煽動）。

　　我猜想，由於他的離群索居、他的沉默寡言、他的日常作息以及他畢生重複的繪畫主題（他只有三個主題），晚年的他成為一個難纏的人——頑固、動輒發怒、疑神疑鬼。

　　然而，或許就像每個城市都需要一定數量的未婚市民，每一個藝術時代也需要有個憤世嫉俗的遁世者對過分簡化發出無聲的抱怨。媚俗的誘惑力始終存在藝術當中：它伴隨熟練而來。遁世者——失敗對他來說並不陌生——的頑固是藝術的救贖。在莫藍迪之前，有19世紀的塞尚和梵谷；在他之後則有史塔耶爾（Nicholas de Staël）或羅斯科（Rothko）。這些大不相同的畫家有個共同點：一種堅定不移的（對他們本身來說則是不容讓步的）目標感。

　　莫藍迪的三個主題是花、他放在架子上的幾隻瓶子和小擺設，以及他偶然在戶外看見的事物。「風景」一詞太過隆重。他決定畫的綠樹、牆壁、芳草不過就是你在炎熱午後的街邊停下來擦汗時瞥見的東西。

　　1925年當他三十五歲的時候，他畫了一幅自畫像。他的臉尚未成為教堂司事的臉，但孤寂已寫於其上。他獨自坐在板凳上，或許正在傾聽廣場上的低語聲從敞開的窗外飄來（我們看不見窗戶），而他卻不發一語。不發一語，因為沒有任何話語得以表達他傾聽時的強烈想法。在一個愛唱歌的國家，這種無言也很義大利（他一輩子只離開過義大利一次，在瑞士逗留若干天）。

　　他左手持畫筆（他是左撇子，我認為這點很重要，雖然我不清楚為什麼），右手握調色盤，盤中的顏料跟他周遭的背景顏色一模一樣。我們看見的東西——包括畫家本身的影像——首先由調色開始，這巧妙的提示告訴了我們接下來的事。

　　他的藝術分三個時期，彼此之間有微妙的差異。從自畫像直到1940年，他作畫是為了接近被畫物——樹下的小徑、花瓶裡的花、高瓶身的瓶子。我們跟著他越來越靠近。最後的靠近無關乎細節或照片般的精確性，而是對象的存在問題，幾乎可觸摸它的體溫。

　　1940年到1950年的第二個時期，畫家給人的感覺是靜止不動，對象（同樣是那些東西，偶爾加上貝殼）則走近畫布。他等待它們到來。他可能藏匿起來，以激勵它們到來。

　　1951年到1964年的最後一個時期，對象似乎在消失的邊緣。它們並非模糊不清或距離遙遠，卻沒有重量，動盪不定，在存在的邊界。

　　如果我們假設這是一種進步——他的技藝隨年紀而日益精湛——則必須問道：他嘗試做什麼？大家的答案往往是，莫藍迪是描繪瞬息世界的詩人，但這答案無法令我信服。他的作品精神既非懷舊鄉愁亦非私人情感。他一生或許與世隔絕，他可恨的政治立場暗示著不安，然而他的藝術卻出奇的肯定。肯定什麼？

　　素描和銅版畫輕聲道出答案。由於沒有濃度和顏色方面的問題，作品中的對象不會分散我們的注意力。我們於是明白這位畫家關注的是，可見物一開始成為可見物的過程，直到所見之物被賦予名稱或獲致某種價值。這位怪脾氣的教堂司事在孤獨的一生當中創造的作品都是關於開始！

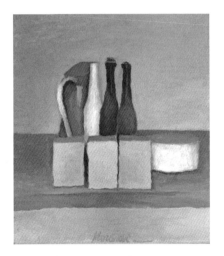

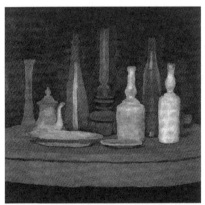

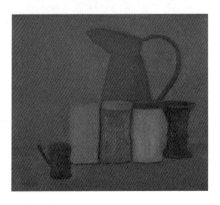

莫藍迪的作品

　　你得把世界想像成一張紙，有隻造物者的手嘗試畫出尚不存在的對象。遺跡不僅是某物離去時留下來的東西，也是標明某項未來研究計畫的記號。可見物始於光線。有光線，就有影子。手在紙的留白部分畫陰影。一切的繪圖就是光線周圍的一道陰影。

　　各種記號交織、顫抖、交替。陽光下，一片枝葉在一面牆壁前搖曳，形成了獨一無二的圖案，眼睛慢慢記錄並檢視著它。

　　換句話說，他畫的物件在跳蚤市場買不到。它們不是物件。它們是所在（萬事萬物皆有其所在），某件小東西在那兒成形。

　　年老的隱遁者清晨躺在床上，白晝的光線在他眼睛睜開前已在那裡，分派室內和街上的陰影和亮光。每天清晨，可見之物的浪潮將他推往此刻，而後他才睜眼觀看！

　　之後他在畫室中試著透過繪畫本身，重新發現並指出這股浪潮。孤獨的莫藍迪愛上的不是事物的外表，而是外表的**研究計畫**。結果，他成為有史以來最隱密的畫家。

你要吹牛就繼續吹吧
Pull the Other Leg, It's Got Bells On It

　　根據導覽書，聖猶士坦（St. Eustace）教堂是巴黎最美的教堂，僅次於聖母院（La Notre-Dame）。它建於十六世紀，緊鄰中世紀建造的中央果菜市場（Les Halles）。今天造訪教堂裡的一間禮拜堂，你將發現一件介於雕塑、壁畫、高浮雕的東西。三米長，三米高，色彩鮮豔。標題是《果菜揮別巴黎市中心》（*Departure of Fruit and Vegetables from the Heart of Paris*），署名雷蒙‧馬松[1]，註有日期1969年，巴黎著名的中央市場在這年關閉，移往郊區。

　　《揮別》就多方面來說是個彆扭的字眼，讓人不知如何定位。它是不是兒童的舞台場景？某種耶穌誕生圖？它是不是藝術作品？它在教堂做什麼？

　　它具有某種粗糙的特性。其中的人物由一隻笨拙的手塑造而成（或一開始讓人這麼認為）。顏色簡單：萵苣是萵苣綠，番茄是大豔紅，胡蘿蔔是胡蘿蔔色。描繪的場景發生在夜間，因此燈火下的人物面孔蒼白，衣衫皺亂。平庸無奇。日日夜夜。但你若持續觀看這件作品，你將漸漸習慣它的陪伴，它將變得碩大無比，直到塞滿整個教堂。

　　藝術原創作品何以往往先給我們粗糙、彆扭、不易定位的感覺？

　　雷蒙‧馬松的雕塑作品在巴黎杜樂麗花園（Tuileries Gardens，除開聖猶士坦教堂）、紐約、蒙特婁、維澤萊[2]等地永久展示。1991年，英國女王為《前瞻：伯明罕紀念碑》（*Forward, a Monument for Birmingham*）舉行揭幕式。然而他的作品不曾、如今也絕不會是潮流先驅。

　　1930年代，有個男孩因患氣喘而經常曠課。他的父親在伯明罕開計程車，當時的伯明罕仍是英國最重要的工業城。吸著抗氣喘乾粉的雷蒙，坐在連棟紅磚住宅的窗邊，看著窗外大街上談天說地的來往人群。這是最初的時候。

　　十六世紀的法蘭德斯鄉村農民仍活在布勒哲爾[3]的繪畫中。雷蒙‧馬松

1　雷蒙‧馬松（Raymond Mason, 1922- ），英國雕塑家。
2　維澤萊（Vezelay），法國中部小鎮，以仿羅馬式大教堂聞名。
3　布勒哲爾（Pieter Brueghel, 1525-69），法蘭德斯文藝復興畫家。

的藝術則體現二十世紀工業勞動階級的生活：他兒時觀察的男男女女所過的生活。他從1946年起定居巴黎，三十多年後才得以嫻熟地將他們真實反映在雕塑作品中。而如今他們也活在──儘管暫時無法成為潮流先驅──三件傑作中：《果菜揮別巴黎市中心》、《北方的悲劇》（*A Tragedy in the North*）──其靈感來自列文（Liévin）的一場礦災──以及目前安置於維澤萊的《摘葡萄的人》（*The Grape Pickers*）。

　　一位雕塑家要忠於勞動階級可不像聽起來那麼簡單，也不像某些蠢人或褊狹者堅決認為的那樣簡單。首先，觀察與愛是必要條件。說也奇怪，愛是抵制理想化的最佳保證。而後觀察再觀察，素描再素描。必須漸漸熟悉每一種身體特徵──身體的擴展方式，衣著的種種穿戴方式，整套肢體語言（在七十三歲的藝術家本人臉上，可見到其中一些）。

　　1963年，馬松創作一件男子肩背的石膏淺浮雕，實體大小（同樣的背出現在後來的《摘葡萄的人》）。表現出非理想化的雄偉身軀；不是奴隸的背，因為它表現出自尊，也不是運動員的背，因為它太疲累。或許它是薛西佛斯（Sisyphus）的背，光著膀子受苦受難。或是昨日的重工業之背。

　　在這十年前的1953年，馬松創作一幅青銅浮雕，描繪清晨在巴塞隆納一輛滿載乘客的電車。我猶記得最初看見這件作品時的感覺。一位沒沒無聞的藝術家，對這些男男女女的勞動者、感性的日常街景加以觀察、模塑、銅鑄，他顯然自詡為唐納太羅和吉伯第[4]的直系子孫！它如此放肆！然而在這種絕妙的放肆背後還存在著一種衝突，一種問題。

　　工業勞動階級的生活缺乏美學法則。他們的想法或行為從不理會美德或品性，這從表面就看得出來。他們不相信相由心生。在多數情況下，他們不是苦行僧或清教徒；他們視欲望與物質是生活的一部分，然而它們並不是美的。

　　他們將美視為某種詭計，某種妝點門面的謊言。有一種說法多少表達出

4　吉伯第（Lorenzo Ghiberti, 1378-1455），義大利文藝復興初期的畫家及雕刻家。

此種蔑視：恭維某人是「未加工的鑽石」；亦即，看似煤渣的寶石！他們自己發現的美是一種看不見的美，跟苦難和友誼緊密相連。

因此若想恰當描繪勞動階級，得把這種對美的懷疑考慮在內：否則描繪出來的勞動階級將有可能成為他人的美學或政治遊戲當中的工具。此即馬松在年近半百之前奮力掙扎的難題。如何不落入「美」的圈套中？

1969年，他決定不再以青銅、而改以環氧樹脂鑄造真人尺寸的石膏塑像。這讓他得以用壓克力顏料畫它們。他開始畫他的不朽作品，用的是勞動階層生活當中種種嘲弄的顏色：羊毛店、編織針、格紋軟帽、單車座墊、廉價玩具、果醬餡餅、香菸鐵盒、等待口紅印的蒼白臉孔、連指手套、燙過的頭髮，種種顏色。

觀看這些作品時，我看見它們道出在馬蒂斯（Henri Matisse）、波提切利[5]或斯特拉[6]的作品中看不到的東西和某種愛。

雕塑作品自然不以顏色取勝；顏色指涉本土性、生活方式、某些記憶；作品的成敗取決於空間的處理。空間對雕塑作品來說就像聲音對劇場的意義。一件作品在本身內部及周圍空間道出它的力量、歡樂，或痛苦。

如同我們對一個伯明罕計程車司機的兒子所做的預期，雷蒙‧馬松終於找到創造某種雕塑空間的方式，巧妙地耍弄地形空間與敘事空間。是那些在你載客穿越大街小巷時聽見的故事。

大型雕塑群的空間組成中，是在小島般聚集的人物之間奔流的水流，有如河中急流。馬松說是「生命的浪潮」。你窺看兩具身體之間的峽谷，隔著大圓石般的肩膀、或從一雙腿之間、一條舉高的手臂底下、一對人物附近觀看，每回你的目光都被迅速帶往另一個形狀，另一個生命。這些生命疊在一起——猶如卓別林的默片場景疊在一起，只不過此處用的是環氧樹脂，一切都永久存在，靜止不動。

5　波提切利（Sandro Botticelli, 1445-1510），義大利文藝復興時期畫家。
6　斯特拉（Frank Stella, 1936- ），美國極限主義畫家。

　　他嫻熟地創造出了這樣的人造空間，讓觀看者得以**同時**察覺聚集的一群人、後退的街道與綿延不絕的紅磚建築，以及工人手背上爬滿的青筋。在諸多藝術家中，或許只有威爾第（Giuseppi Verdi）懷有這種關懷大眾的愛。

　　馬松的傑出作品是二十世紀最後二十幾年間創作的尷尬作品，紀念逐漸消失的一個階級，當中的許多成員被迫永久失業。一個如今幾乎不存在的階級，卻將自己的詞彙留給世界：團結。

　　我不認為馬松把這當做一項工程；它流淌在他的血液中，或說得更準確些，一切理所當然，他對此而做。

　　回到聖猶士坦教堂，再一次觀看。看看拿花椰菜的人以及腋下夾著唐萵苣的同伴，還有大鼻子的傢伙舉著一箱橘子，好似高舉聖杯，拿一顆包心菜的黑人小孩，戴繡球帽、胸前抱一箱蘋果的櫻唇女子，拖馬車的男人，掉在地上被壓扁的番茄。我邊看邊告訴自己：我在教堂看過聖人、聖母、殉道者、得救者、下地獄者，卻未曾看過街頭巷尾的市井小民，除了坐在教會長凳上的他們，而在這兒，他們卻擁有自己的禮拜堂，被奉為神聖（他們自己可不相信。他們會說，你要吹牛就繼續吹吧）。被奉為神聖，可不是憑藉四周環繞的聖人，也不是憑藉葬在石棺中的將領們，而是憑藉一位藝術家的慈悲之心，愛憐地懷想他們，不辭勞苦地再現他們。

芙烈達・卡蘿
Frida Kahlo

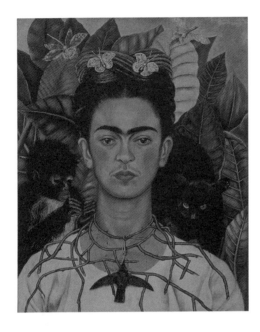

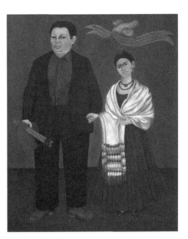

左 《芙烈達自畫像》
下 《芙烈達與迪亞哥》

　　他們被稱為「大象與蝴蝶」——雖然她父親叫她「鴿子」。她在四十多年前過世，留下一百五十幅小畫，其中三分之一歸類為自畫像。他是狄亞哥・里維拉（Diego Rivera），她則是芙烈達・卡蘿（Frida Kahlo）。

　　芙烈達・卡蘿！就像所有的傳奇名字，它聽起來像捏造出來的名字，但它可不是。她生前在墨西哥和巴黎的藝術小圈子是個傳奇人物。如今，她是全世界的傳奇人物。她的故事由她自己、狄亞哥和後來許多人一再講述。從小罹患小兒麻痺，一場車禍使她再次嚴重癱瘓，狄亞哥帶領她認識繪畫和共產主義，他們的熱戀、結婚、離婚、復婚，她與托洛斯基（Leon Trotsky）的緋聞，她對美國佬的厭惡，她的腿被截肢，她企圖自殺以脫離痛苦，她的美貌，她的性感，她的幽默，她的孤獨。

　　有一部墨西哥影片以她為題，由勒度（Paul Leduc）導演。有一本優美的小說，勒克萊喬（Le Clezio）著，書名叫《狄亞哥與芙烈達》（*Diego and*

Frida）。還有一篇富安蒂斯（Carlos Fuentes）寫的感人文章，介紹她的私密日記。還有為數眾多的藝術史文本，將她的作品拿來跟墨西哥通俗藝術、超現實主義、共產主義、女性主義相提並論。然而我剛發現一件事——只有在你觀看原畫而非複製畫的時候才會發現的事情。或許這件事再簡單不過，再明顯不過，於是人們將它視為理所當然。總之他們不談此事。於是我在此提筆一書。

她有些畫繪於畫布，但絕大部分畫在金屬或金屬般平滑的纖維板上。畫布的紋路無論多細，都會抗拒並分散她的觀察力，使她的筆觸和她畫的輪廓太美術性、太人工、太公眾、太壯烈、太像（雖仍頗異於）「大象」的作品。想保留完整的觀察力，她必須在肌膚般平滑的表面作畫。

即使在因病痛不得不臥床休息的日子裡，她每天早上仍花費數個鐘頭更衣梳妝。每天早上，她都說，我為天堂更衣！不難想像她鏡中的臉，兩道濃眉天生連在一起，她拿眼線筆加以強調，化做一道黑括號，框住一雙難以形容的眼睛（唯有閉上自己的眼睛，你才記得這雙眼睛）。

同樣地，她作畫的時候，**彷彿**在自己的肌膚上繪圖或寫字。這一來便是一種雙重感受，因為畫的表面亦感受到手所描繪的東西——兩者的神經通往相同的大腦皮質。當芙烈達畫一幅在她額上繪有狄亞哥的小人像、人像額上繪有一隻眼睛的自畫像時，她無疑在坦白這個夢想。用她纖細如睫毛的小畫筆以及一絲不苟的筆觸，她創造的每個圖像——一旦她徹底成為畫家芙烈達——都在渴求她本身的肌膚感受力。因她的欲望和痛苦而變得更敏銳的感受力。

她畫心臟、子宮、乳腺、脊椎等身體器官以表達她的感受和渴望，所用的肉體象徵手法已被討論多次。她的手法唯有女人辦得到，且史無前例（雖然狄亞哥有時按自己的方式採取類似的象徵手法）。然而在此必須補充的是，若不是畫法特殊，這些象徵將只淪為超現實主義的新奇玩意。她的特殊畫法關乎觸感，關乎手及肌膚表面的**雙重觸摸**。

看看她畫毛髮的方式，無論寵物猴臂上的毛，或她的前額和太陽穴的髮

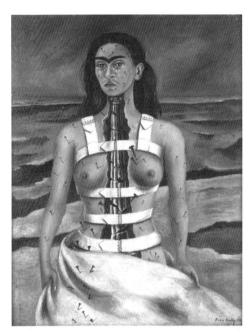

左 《斷裂的柱》
下 《芙烈達自畫像》

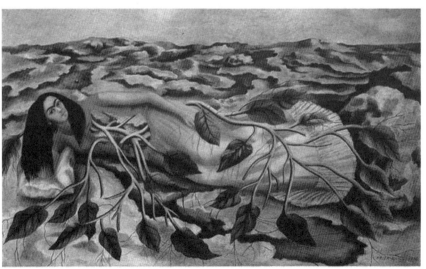

線。每道畫痕都像一根毛髮從身體的毛孔長出來。手勢與實體合而為一。在她其他的畫中，乳頭擠出的乳汁、傷口流出的血滴，或雙眼淌出的眼淚，都有著相同的肉體象徵——也就是說，一滴滴顏料並非在描繪體液，而似乎是體液的分身。在名為《斷裂的柱》（Broken Column）一畫當中，她的身體刺滿釘子，讓觀看者似乎感覺到她嘴裡咬著釘子，一根根拿起來用槌子敲進去。她的畫之所以獨一無二，正是來自於此種敏銳的觸感。

於是我們發現了她的矛盾。如此專注於自身影像的畫家何以從未陷入自我陶醉？人們引述畫過許多自畫像的梵谷或林布蘭，嘗試對此提出解釋。但這樣的比較既淺薄且毫無根據。

我們有必要回到痛苦以及每當芙烈達得以稍事喘息時看待痛苦的觀點。感受痛苦的能力是敏感的先決條件，這是她的藝術發出的哀嘆。她的殘障身軀所具有的細膩感受使她對樹、果菜、水、鳥和男男女女等一切生物的肌膚別具興趣。因此畫自身的影像，猶如在自己的肌膚上表明整個易感的世界。

評論家說，培根的作品以痛苦為主題。然而在他的藝術中，痛苦是透過一道簾幕被人觀看到，好似透過洗衣機的圓窗觀看髒衣服。芙烈達‧卡蘿的作品跟培根恰好相反。簾幕不存在；她是特寫畫面，以她輕柔的手指進行，一針接一針，不是裁製衣服，而是縫合傷口。她的藝術對痛苦說話，嘴脣緊貼痛苦的肌膚，道出其感知、欲望、殘酷及其種種親近的別稱。

在當今阿根廷大詩人傑爾曼（Juan Gelman）的詩中可找到類似的痛苦親近感。

> 那女子求乞，在暮色中猛烈地
> 清洗鍋碗瓢盆／用鮮血／用
> 遺忘／點燃她，彷如在唱機上放一盤探戈樂曲／
> 著火的街道從她牢不可破的社區落下／

1 培根（Francis Bacon, 1909-92），英國畫家，作品以心理表現著稱。

一男一女走著，細綁在
我們清洗時繫上的痛苦圍裙／
彷如我母親天天清洗地板／
而日子的腳下有一小顆珍珠。*

　　傑爾曼的許多詩寫在1970至1980年代的流亡期間，其內容大半涉及革命同夥──包括臨時政府令其**失蹤**的兒子和媳婦。在這首詩中，殉難者回來分擔家屬的苦痛。其時間在時間之外，在痛苦交會而舞的地方，哀痛者和死去的親人相會之處。那裡不存在荒謬的未來和過去；只存在此刻，唯有無限樸實的此刻占領一切，除了謊言之外。

　　傑爾曼的詩行經常以斜線做斷句，這頗似探戈──他的家鄉布宜諾斯艾利斯特有的音樂──的節拍。但斜線同時亦是拒絕步入任何謊言的靜默（它們與一貫強制的審查制度互為對立）。它們讓人想起痛苦發現的東西，以及甚至痛苦亦道不出的東西。

你聽見我了嗎／心／我們將把
失敗帶往他處／
我們將把這隻獸帶往他處
我們的死者／帶往他處／

勿讓他們出聲／他們盡可能靜默／甚至
他們骨骸的沉寂聲亦不可被聽見／
他們的骨骸，藍眼小獸／
彷如好孩子坐在桌邊／

* 引自傑爾曼的 "Cherries (to Elizabeth)"，收錄於 *Unthinkable Tnederness*
(University of California Press, 1997)，Joan Lindgren譯自西班牙文。

他們不意間觸摸痛苦／
隻字不提他們的槍傷口／
一顆小金星和一輪明月在他們嘴裡／
出現在他們愛的人嘴裡。*

　　這首詩幫助我們看見卡蘿畫中的其他東西，讓她的畫明顯有別於里維拉
以及與她同時代其他人的作品。里維拉將他的人物安放在他駕輕就熟且屬於
未來的某個空間；他把他們安放在那裡，彷如紀念碑：他們是為了未來而畫。
而未來（即使不是他想像中的未來）來了又去，人物亦單獨留下。卡蘿的畫
中則無未來，只有一個無限樸實的此刻占領一切，被畫物在我們觀看的瞬間
返回此刻，它們在入畫之前已是記憶，肌膚的記憶。

　　於是我們回到芙烈達在她選擇作畫的光滑表面上揮灑顏料的簡單動作。
她躺在床上或囚禁在空間狹小的椅子上，每根指頭都戴戒指的手中握著一支
小畫筆，她回憶她觸摸過的東西，痛苦不存在時存在的東西。比方她畫拼花
地板的木材觸感、輪椅輪胎的橡皮質地、雛雞蓬鬆的羽毛，或透明的石頭表
面，都和其他人不同。而此種審慎的能力來自我所謂的雙重觸感：想像她畫
的是自己的肌膚所導致的結果。

　　在一幅1943年的自畫像中，她躺在岩石景致裡，一株植物從她的身體
長出來，她的血脈和植物的葉脈相連在一起。在她身後，地勢略平的岩石延
伸到地平線，有些像石化的海浪。然而岩石**真正**像的是，她若躺在那些岩石
上，背和腿的肌膚感受。芙烈達‧卡蘿貼頰而躺在她的描繪物旁。

　　她之所以成為全世界的傳奇人物，部分原因在於，我們生活在新世界
秩序的黑暗時代當中，痛苦的分擔是重新找到尊嚴和希望的必要前提之一。
很多痛苦沒辦法分擔。但分擔痛苦的意願卻可分擔。而從這種必然不足的分
擔，產生了某種抵抗。

* 引自傑爾曼的 "Somewhere Else"，出處同前。

　　再聽一段傑爾曼的詩：

　　希望常常辜負我們
　　悲傷則未嘗。
　　因此有人以為
　　已知的悲傷
　　勝過未知的悲傷。
　　他們相信希望是幻象。
　　悲傷使他們迷惘。*

　　卡蘿並不迷惘。在她死前的最後一幅畫上，她寫下「生命萬歲」（Viva
La Vida）。

＊　引自傑爾曼的“The deluded”，出處同前。

床（獻給克里斯多夫·漢思理）
A Bed (for Christoph Hänsli)

在旅館的床上，沒有身體，旁邊的床上也一樣。在英文當中可濃縮為一個字：no body（沒有身體）變成nobody（沒有人）。你不能問：誰是沒有人？或你可以問（在隔壁房間水管發出汩汩聲響的時候），只是不會有任何回應。

沒有人就是沒有人，兩張空床。連個縐褶、痕跡也沒有。沒有人。

「沒有人」是你或我的愛人，是住過這間房間的每對伴侶。多年來，他們累積達成千上萬。他們躺在床上無法入睡。他們做愛。他們攤在兩張併在一起的床上。他們在一張單人床上彼此緊貼。他們隔天回家，或從此不再見面。他們賺錢或虧錢。他們背叛彼此。他們拯救彼此。

沒有人在此地，沒沒無名的床空空如也。或者我可以說：都不在場，但這說法暗示某種感傷情調、某種遺憾，而你的畫卻不容許這些東西存在。

然而正因為我們生活過，因此我們站在你的畫——它們與實物同大——前的時候不能忽視、而你也不讓我們忽視床所許諾的東西。床的許諾超乎任何人造物品。它們就像大自然在溫和的時候所做的許諾。或許這正是床不容易畫的原因？即使在這家使用廉價合纖床單的一星級旅館，床的許諾也跟大自然的許諾一樣。

它們的許諾範圍很廣，從矜持到縱情，從嬌羞到狂放，從痛苦的緩解到快樂的疼痛，從小憩到死亡。

　　無怪乎旅館的衣櫥內通常有一張供人掛在門把上的卡片，寫著：**請勿打擾。**

　　無怪乎，克里斯多夫，你作畫時不做任何更動，師法委拉斯奎茲，你畫這些貼壁紙或上油漆的臥室牆壁時，好似它們永無止境。如天似海般永無止境？不。完全不是。而是如許諾般永無止境。即使一張床所給的最小的許諾亦帶有幾分永無止境……睡眠。

　　睡眠。清醒的你作畫，我們卻半睡半醒，不知何故且不顧一切地對著缺席低聲說：來吧，我的心，我在這裡，我們對「沒有人」如此低語。

　　你有一幅畫便是關於此種低語。一張未整理的床和一條縐巴巴的被子。背後是永無止境的牆。數百年來，畫中的床單和布幔在歐洲藝術中向來占有一席之地。戴納漪（Danae）斜躺於上。耶穌的停屍處。它們承受美妙的身軀，塑造成形。但此處只有殘跡，只有一種缺席。

　　我曾在此處。而現在我也已經離去。此處沒有人。

蓬髮男子
A Man with Tousled Hair

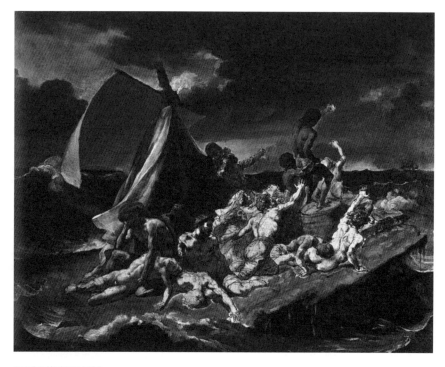

傑利柯《梅杜莎之筏》

　　那年冬天在巴黎街頭漫步，我不斷想起一幅肖像。是一個陌生男子的肖像，畫於 1820 年代初。這幅肖像的影像貼在街頭巷尾的海報上，昭告在大皇宮（Grand Palais）舉辦的一場傑利柯（Géricault）作品展。

　　在傑利柯英年早逝四十年後，這幅畫被發現在德國的某個小閣樓，連同四幅類似的油畫作品。不久之後提供給羅浮宮，羅浮宮卻拒收。當時已在館中展示四十年之久的《梅杜莎之筏》（Raft of the Medusa）一畫曾遭公然抨擊，在這一戲劇性背景下想像，這幅肖像當時可能給人一種難以歸類的印象。然而如今它卻被選為同一位畫家的代表作。什麼東西改變了？這幅肖像今日何以變得如此動人，或者更精確的說，如此教人難忘？

　　傑利柯想像並畫下的一切事物——從奔馳的野馬到他在倫敦畫下的乞丐——背後都讓人意識到相同的聲音：讓我面對苦難，讓我發現尊嚴，可能的話，找到某種美！他希望找到的美自然意味著不理會那些官方信仰。

　　他在許多方面很像帕索里尼[1]：

我強迫自己了解一切，
我對自己以外的生活一無所知，
直到，在思鄉的絕望中，

認識另一種生活的體驗；
我滿心憐憫，
可我但願我愛這現實

的道路有所不同，那時
我才能去愛單獨的個體。

　　海報上的肖像一度取名為《瘋狂的殺人犯》（*The Mad Murderer*），而後改為《偷竊狂》（*The Kleptomaniac*）。現今的編目名稱是《竊盜偏執狂》（*The Monomaniac of Stealing*）。不再有人知道這個男人的專有名稱。

　　被畫者是巴黎市中心沙貝提耶（La Salpétrière）病院的精神病患。傑利柯在那裡畫了十幅精神病患的肖像。其中五幅留存至今。其中還有一幅令人難忘的女子肖像。它在里昂美術館原被名為《沙貝提耶的鬣狗》（*The Hyena of the Salpétrière*）。如今她以《嫉妒偏執狂》（*The Monomaniac of Envy*）而聞名。

　　傑利柯畫這些病人的確切原因，我們只能憑空猜測。然而他畫他們的方

1　帕索里尼（Pier Paolo Pasolini, 1922-75），義大利導演。

傑利柯《瘋狂的殺人犯》／《偷竊狂》

式明白指出，他不感興趣的是診斷標籤。他的畫筆痕跡表明他認識、記憶他們的方式是藉由他們的名字。心靈的名字。不再為人所知的名字。

　　早在十幾二十年前，哥雅便畫過遭監禁的瘋子拴在鐵鍊上、衣不蔽體的場景。然而對哥雅來說，重要的是他們的行為舉止，而不是他們的內在性。在傑利柯為沙貝提耶的病患作畫之前，或許沒有人──畫家、醫生、親朋好友皆然──曾如此長時間、如此用心凝視被歸類為瘋子的臉。

　　1942年，薇依（Simone Weil）寫道：「以創造性的關照愛我們的鄰人，可比擬天才。」她寫這段話的時候並未想到藝術。

　　全心愛我們的鄰人不過就是能對他說：「你經歷了什麼？」這等於承認受難者的存在，不僅是做為群體中的個體，或者歸類為「不幸者」的類群實例，而是做為一個人類，跟我們並無不同，他只是某日被蓋上某種特殊的苦難標記。因此足以、也必須明白如何以特定方式看待他。

　　在我看來，傑利柯畫的衣領凌亂、無天使守護雙眼的蓬髮男子肖像，既

《嫉妒偏執狂》

展現「創造性的關照」，亦涵蓋薇依所提的「天才」。

　　然而這幅畫在巴黎街頭何以教人如此難忘？它用兩根指頭招著我們。讓我試著說明第一根指頭。

　　許多瘋狂的類型始於劇場（如莎士比亞、皮藍德婁、亞陶[2]所熟知）。愚行在排練中試驗它的力量。任何人只要曾待在一個開始變瘋的朋友附近，便會熟知這種被迫當觀眾的感覺。最先在舞台上看見一個男人或女人，孤身一人，他們旁邊則是種種說明日常苦難的不當解釋，就像一個幽靈。而後他或她走近幽靈，與介於言語及其意義之間的可怕空隙相互對峙。事實上，此空隙、此真空地帶，即痛苦。最後，因為就像大自然排拒真空，瘋狂於是趁虛而入，填補空隙，於是舞台與世界、演戲與受苦之間不再有所區別。

　　此刻在地球上過正常生活的經驗，以及為賦予此種生活某種意義所提出的公開敘事，兩者之間的空隙相當大。荒蕪存在**那裡**，而不在於事實。這也

2　亞陶（Antonin Artaud, 1896-1948），法國劇作家、詩人、演員。

是三分之一的法國人願意聽勒龐[3]說話的原因。他講的故事——雖然惡毒有害——似乎更接近街頭巷尾發生的事情。另一方面,這也是人們夢想「虛擬現實」的原因。任何填補缺口的東西——從煽動群眾,到人造春夢!人們在這些缺口當中迷失、發瘋。

傑利柯在沙貝提耶病院畫的五張肖像當中的每一個被畫者,都斜眼看別處。不是因為他們的視線集中在遠處或想像中的某個東西,而是因為他們的視線現已習慣性地避開近物。近物引發某種眩暈,因為無法根據現成的解釋加以說明。

今天我們多麼經常遭遇那種拒絕集中於近處的類似視線——在火車上、停車場、公車隊伍間、購物區……

在歷史上有些時代,瘋狂相當於它的形貌:是一種罕見而異常的苦難。有些時代——就像我們剛剛進入的時代——瘋狂則似乎具有代表性。

這些描述了蓬髮男子圖像掐住我們的第一根指頭。第二根指頭則來自影像的同情心。

後現代主義通常不適用於同情心。援用它或許可以是有用又謙卑的。

歷史上大部分的反叛都是為了恢復某種長久以來遭人濫用或遺忘的正義。然而,法國大革命宣揚的卻是「更好的未來」的這個普世原則。從那時候起,所有的左右派政黨都得承諾,減少全世界的受苦人數。於是,一切的苦難從某種程度來說都在提醒人們一絲希望的存在。被目睹、分擔或承受的任何痛苦當然仍不脫痛苦,但部分得以藉由感覺超脫,成為一種動力,更努力邁向一個不存在痛苦的未來。苦難有了一個歷史出口!而在這悲劇性的兩百年間,悲劇被視為對承諾的履踐。

而今,許諾已成空虛。單單把這種空虛跟共產主義的潰敗聯想在一塊,

3　勒龐(Jean-Marie Le Pen, 1928-),法國民族陣線領袖,曾與席哈克(Chirac)競選總統落敗。
　鼓吹民族主義、種族主義,法國極右勢力的崛起被輿論界稱為「勒龐現象」。

可說是目光短淺。更深遠的轉變在於商品取代未來而成為實現希望的手段。一種對當事人來說必顯空虛的希望，而按照某種無可變更的經濟邏輯，它將世界上絕大多數人排除在外。買一張今年的「巴黎—達卡越野車賽」（Paris-Dakar Rally）入場券給蓬髮男子，這使我們比他更瘋狂。

因此我們今天並未懷著某種歷史或現代的希望來面對他。相反地，我們視他為結果。而按照事物的自然法則，這意味我們對他冷眼旁觀。我們不認識他。他是瘋子。他已經死了一百五十多年。巴西每天有一千個兒童死於營養不良以及歐洲能治癒的疾病。他們遠在幾千里外的地方。你無能為力。

影像用指頭招我們。當中有一種拒斥冷漠的同情心，與任何簡單的希望勢不兩立。

這幅畫在人類的圖像與意識歷史中占據著一個多麼非凡的時刻！在此之前，沒有一個陌生人會如此用心、如此憐憫地觀看一個瘋子。之後不久，沒有一個畫家在畫這樣一幅肖像時不力倡一絲現代或浪漫的希望。如同安蒂岡妮[4]，這幅肖像表明的同情心與其無力感同時並存。而這兩個毫不對立的特點肯定彼此，使受害者得以認可，心得以認知。

然而，這不該阻礙我們保持明晰。同情心在基於必然性（necessity）的自然法則中無立足之地。必然性的定律就跟萬有引力定律一樣毫無例外。人類的同情能力跟此一法則互相衝突，因此在某種程度上被歸為超自然現象。忘卻自己——無論時間多麼短暫——去認同一個陌生人到完全認可他或她的程度，等於是違抗必然性，而此種違抗即使小而溫和，即使大小只有六十公分長五十公分寬，當中卻存在著某種無法用自然法則衡量的力量。它不是手段，也沒有目的。古人明白這點。

4　安蒂岡妮（Antigone），希臘神話中伊底帕斯王的女兒，
　　為埋葬其兄而違抗攝政王克里昂之命，而後自殺身亡。

「我不認爲，」安蒂岡妮説，「你的命令強大得足以
否決上帝和上天非成文的金科玉律，
你只不過是凡人而已。
它們非昨日或今天的產物，而是永生永存，
雖然它們來自何方，無人能曉。」

　　海報俯瞰巴黎街道，就像鬼魂。不是蓬髮男子、也不是傑利柯的鬼魂。
而是某種特殊關注的靈魂，兩百年來被邊緣化了，但如今每天正在慢慢回
歸。這是第二根指頭。
　　指頭掐了一下，我們怎麼做？或許醒來吧。

蘋果園（給里昂市長巴爾的一封公開信）

An Apple Orchard (An Open Letter to Raymond Barre, Mayor of Lyon)

市長先生：

　　我受邀寫信給睡夢中的您。這可不是件輕鬆的事情。夢有自己的行進方式，有自己的跳躍、迴避、捽拋夢中人的風格（英文的「噩夢」何以叫「夜馬」[night-mares]？），有自己不明說的規矩，自己的神祕形式，與可能的事實之間存在緊密而無法解釋的關係。一方面我得小心行走，以免吵醒您，另一方面我得迴避直線，否則您將停止做夢。夢中沒有任何東西無足輕重。

　　里昂的聖約瑟夫監獄建於1829至1831年間。它面對索恩河（Soane）匯入隆河處。

　　四十年後，名為聖保羅的第二座監獄蓋在聖約瑟夫旁邊。六角形、採用新式金屬結構技術的聖保羅是女子監獄。它有四棟長形宿舍，取代牢房。

　　如今這兩座監獄由一條地道連接在一起，做為里昂市的主要審判所（Maison d'Arrêt），是供犯人候審或服短刑的場所。從前的宿舍所在地裝設了牢房。今天這間綜合監獄被熟悉它的人稱做 La Marmite du Diable，惡魔的大鍋爐。

　　與監獄相關的理論或想像大半趨於錯誤，因為其實踐與曾被思考過的一切大相逕庭。封鎖、環環相扣的空間，每時每分，種種法規，與世隔絕和過度擁擠——這些事合起來導致不確定性，面對這些，使某些囚犯比其他人脆弱，但也使身在監獄當中的每一個人——包括獄吏甚至總監在內——在某些時刻無能為力。

　　監獄的設置方式使其電子化等方式的管理隨時保持對犯人的最佳控制。但實際上不可控制的狀況始終存在。世界上沒有其他機構能在如此之快爆發不可控制的狀況。

　　在終極絕望中，人不是變得睿智就是變得失控，失去任何制度或自己本身的控制。失控和睿智被囚禁在同一扇絕望之門背後的同一間囚房中。

有時，失控進入犯人自己的體內。這可以解釋經常發生的自殘事件。人傷害自己，只因監牢及其失控性已滲入他們體內。一切不受控制。殘害的不是自我，而是在吞下湯匙、碎玻璃和刀片之前滲入自我的東西。

誰是德蘭汀（Delandine）？或許是個綽號。可以肯定的是，有條街以她命名，即隔開兩座監獄的那條狹窄的短巷。

午夜過後以及週末假日，通常白天人跡罕至的德蘭汀路擠滿隔著高牆向牆內犯人喊話的人。有些呼喊像回力棒似地彈回原處。我也愛你！另一扇窗：滾你的蛋，別來煩我！

訪客們半夜來到德蘭汀路，只因那時城裡的車輛喧囂聲已經減弱，說話或聽人說話都容易些。週一晚間往往空無一人。週一的寂靜街道充滿其他東西。繼續夢吧，先生，或許您能感覺到它。在牆後，越過最窄的水溝，非常靠近第二道牆後的左右兩邊，有一種沒完沒了的睡眠感，面對它、觸碰它，對粗石、鐵柱，和砌磚毫不在意。一種奇特的協調性，猶勝於包圍屍體的泥土的自然狀態。

先生，您會說哪一種建築物收藏最多的夢？學校？戲院？電影院？圖書館？洲際大飯店？舞廳？可不可能是監獄？

首先，現代監獄奠基於一連串的夢。公民正義的夢。改過自新的夢。公民道德城市的夢。

然後是現在每天晚上做的夢。夢自然包括噩夢，以及導致失眠的恐怖事物。在特定情況下，失眠的人跟做夢的人一樣，可能失去現實的時間感與空間感。

在牆內的窄溝另一邊，存在著永恆的「逃亡」大夢。獄吏中則存在著永恆的「監獄暴動」噩夢。

此外還有永無止境的小夢。海洋之夢——隆河僅一個花園之遙，在鐵絲網上拉屎的鴿子飛越過河。搭高速火車前往巴黎的夢。它每隔一個鐘頭出發，鐵道甚至比隆河更近。隱私的夢。不僅空間隱私，還要許多時間隱私。

私人時間的夢。挑個日子──比方5月6日星期六──做一件自己挑選的事情！我星期六要去看巴龐（Bapaume）的姊夫。或者我星期六要去克拉瑪（Clamart）的墓園，在我朋友墓上的鮮花裡，我將找到伏特加瓶，同他乾杯（他也在另一種監獄待了二十七年）。

女人的夢。敞開大門的夢。週六夜晚的夢。讓一切終止的憤怒之夢。不再犯錯的夢。

最後，還有一種或許持續最久、最無所不在的夢。在聖約瑟夫的孤立建築內，在每週兩次懲罰忤逆行為的法庭裡，在淋浴間，在滿是垃圾──星星也可能掉在這裡──有鐵絲網圍欄的運動場，以四肢爬行，坐在電視機前，在樓梯間，單獨禁閉時，辱罵和寂靜輪流進行，日日夜夜，年復一年，男人間或夢見他們的數千個母親，其中許多早已失去音信或離開人世，因此立即找到穿越監獄高牆的路。

一旦進入審判所，有些母親便給她們的孩子講故事。許多許多故事。先生，這便是其中之一。

從前有個男人，每天早上拿一把麵包刀，切下十公分的麵包，把這塊麵包丟掉，然後再切下一片給自己當早餐。

他這麼做，是因為老鼠每天晚上都在麵包中間咬出個洞。每天早上，洞的大小約相當於一隻老鼠。屋裡的幾隻貓雖追捕錢鼠，奇怪的是對吃麵包的灰鼠竟視若無睹，或許牠們被收買了也說不定。

這情況持續數個月之久。好幾次，男人在購物單上寫下「捕鼠器」。然而好幾次，他忘了買，或許是因為村民買捕鼠器的商店早已不再。

某天下午，男人在屋旁的儲物棚找金屬銼刀。他沒找到銼刀，卻突然看見一個堅固、手工製作的捕鼠器。它由一塊長十八公分寬九公分的厚木板組成，環繞四周的籠子由堅固的鐵絲構成。任何兩條平行的鐵絲之間間隔絕不超過半公分。足以讓一隻老鼠伸出鼻子，兩個耳朵卻永遠無法鑽出去。籠子高八點五公分，使關在籠裡的老鼠得以用牠強壯的後腿站立、四根指頭的前

爪抓住鐵條頂端、嘴巴在頭頂的鐵絲之間伸進伸出，卻永遠逃不出去。

籠子的一端是一扇門，裝有朝上的鉸鏈。門上繫一條螺旋彈簧。門打開的時候彈簧繃緊，預備拉回來關上。

籠子頂端有一條門開時隨即扣緊的絆索。然而，絆索僅延伸到門框之外不及一公釐處。就鐵絲索而言，僅一髮之距！絆索另一端的籠子內有個鉤子，鉤子上安裝乳酪或動物肝臟。

老鼠進籠嘗一口。牠的牙齒一碰及食物，絆索便鬆開門，門在牠來不及轉頭前砰然關上。

幾個鐘頭之後，老鼠察覺牠失去自由，毫髮無傷，囚禁在長十八公分寬九公分的籠子裡。此後，牠體內的某種東西不曾停止顫抖。

男人將捕鼠器提進屋裡，加以檢查。他將一小塊乳酪固定在鉤上，將捕鼠器放在存放麵包的廚架上。

隔天一早，男人發現籠裡有隻灰鼠。籠裡的乳酪原封不動。門關上之後，老鼠便喪失食欲。當男人提起籠子時，老鼠試圖藏身於繫在門上的彈簧後。老鼠烏黑的眼睛眨也不眨地瞪眼凝視。男人把籠子擺在廚房桌上。他朝籠子裡看得越久，便越看清楚蹲坐的老鼠和袋鼠之間的相似處。一陣靜默。老鼠鎮定了些。而後老鼠開始在籠裡繞圈子，用牠有指頭的前爪一次又一次測試鐵絲之間的間隔，尋找疏漏處。老鼠嘗試囓咬鐵絲。很少有誰比這男人注視一隻老鼠的時間長。反之亦然。

德蘭汀路上的聲音打斷故事的進行。

跟亞列斯說寄錢來。

我說了。

跟他說不寄錢的話，他會讓火給燒死。

我聽不見。

他會燒死。

　　男人把籠子提到村外的田野，放在草地上，打開門。老鼠過一分鐘後才察覺第四道牆不見了。牠以嘴探測開放的空間。而後牠飛奔出去，倉皇逃往距離最近的草叢，躲入其中。

　　我會等你，傑柯。我愛你，傑柯，我愛你。不管等多久，傑柯。我會等下去。

　　隔天，男人在籠裡發現另一隻老鼠。牠的體型比第一隻大，卻焦躁些。或許牠的年紀大些。男人將籠子放在地上，自己坐在地上觀看。老鼠爬上頭頂的鐵絲網，把自己倒掛在那裡。

　　原諒我，東尼，你聽得見我嗎？原諒我！

　　當男人在田野間打開籠子的時候，上了年紀的老鼠以Z字型路線逃走，直到不見蹤影。

　　一天早上，男人發現籠裡有兩隻老鼠。很難說牠們察覺彼此的程度，很難猜測對方的存在究竟是減輕或增加牠們共同的恐懼。一隻耳朵大，另一隻毛皮較光滑。老鼠之所以像袋鼠，是由於牠們的後腿相當有力，健壯的尾巴在跳躍時頂住地面做支點。

　　得捎個訊息給喬喬。
　　喬喬問你過得怎麼樣，樂努塔。
　　跟他說，情況沒好轉的話，我下個月要試試華沙出發的卡車路線。
　　這消息可不好。
　　跟他說他讓我別無選擇。
　　掏出你皮包裡的手槍吧，樂努塔。

跟他說老鄉婦在同一條卡車路線上賣藍莓！

別信任俄羅斯人！

他瘋了。才被關了進去。喬喬瘋了。

樂努塔！

在田野間，當男人撤去第四道牆的時候，兩隻老鼠毫不遲疑。牠們立即離去，並肩而行，而後各奔東西。

吉兒！你聽見我了嗎？吉兒，跟我說你聽不聽得見我。吉兒，我今天送了包裹給你，裡面有你列出的食物。還有你喜歡的薄荷巧克力……

廚櫃上的麵包幾乎沒吃。男人拿起籠子時，籠裡的老鼠反應一如尋常，行動卻較遲緩。男人離開廚房去取信，跟郵差聊了會兒。他回來時，看見籠裡有九隻新生幼鼠。形狀完美。粉紅色。每隻比一顆米大上一倍。

不，先生，勿醒來。勿驚擾。別忘了這是一個母親講述的故事。在您的夢中聽她講吧。

十天之後，男人問自己，他在田野放生的老鼠會不會回屋裡。經過考慮，他判斷這不大可能。牠們每一隻都被他觀察得如此仔細，因此他確信，哪一隻要是回來，他定能立即認出牠來。

哈利！是我！我週三不能過來。哈利，今天晚上我在這裡！

哈利要我在你來的時候跟你說，他已經轉去醫院了。他不想去。他們把哈利帶去醫院，雙腿拴上鎖鏈被帶走。

籠子裡的老鼠頭偏向一旁，好似戴著帽子。牠的兩隻四指前爪牢牢固定在嘴兩側的地面上，好似鋼琴師擱在鍵盤上的手。牠的後腿收攏，伸展於地面，因此幾乎就在牠的耳朵底下。牠的耳朵豎起，拖在身後的長尾巴緊貼在

籠子的地上。牠的心臟跳得很快，男人提起籠子時，牠非常害怕。然而牠並未躲在彈簧後頭；牠並不退縮。牠抬頭回視他。男人第一次想給老鼠取個名字。他喚牠阿弗雷多。他把籠子放在廚房桌上的咖啡杯旁。

之後，男人來到田野，蹲下身來，將籠子擺在草地上，把門——囚室的第四道牆——打開。老鼠走近打開的牆，抬起頭，一躍而出。牠並未倉皇逃走，亦未猛衝出去，牠飛奔跳躍。相較於牠的體積，牠比袋鼠跳得更高更遠。牠像一隻重獲自由的老鼠一樣跳躍。牠跳三次便已跳了五米多。依然蹲在地上的男人看著他喚做阿弗雷多的老鼠一次又一次跳躍，飛騰入天。

我們會重新開始的，親愛的，從頭開始。

隔天早上，麵包原封不動。男人相信籠裡的老鼠可能是最後一隻。男人蹲在村外的田野間，把門打開，等待。老鼠過了好一陣子才察覺可以離開。終於察覺時，牠急忙跑進最茂密、最接近的草叢，男人感到一點失望的痛楚。他原本希望這輩子能再次看見一個囚犯飛奔而去，一個囚犯實現自己的自由之夢。他原本希望會有另一隻阿弗雷多。

■　　■　　■

市長先生，我相信您仍在睡夢中。假如我的理解沒錯，在您重建里昂市區的大規模計畫（您給這計畫取了個美妙的名稱：「匯流點」）當中，第一步是拆除聖約瑟夫和聖保羅監獄。

它們將被什麼取代？容我提個建議。兩座監獄占地不大。不及兩公頃。試想這塊地變成蘋果園，一座供人們享用的公園。它將成為全世界第一個位於市中心的蘋果園！春天開的花，10月底結的果，將紀念在此地夢見過的每個夢。此地，先生，請容我強調這詞，**此地**。

　　不久前，先生，我前往距離烏克蘭邊界不遠的札莫斯克（Zamosc）附近看我的朋友吉瑪・萊萬多夫斯基（Zima Lewandowski）。他是波蘭的一位了不起的森林專家；他發現一種鑑定樹齡的新方法。森林形成一種文字體系，而研究它們的專家有時跟字源學家有些相像。吉瑪的談話即帶有那種準確度。我跟他說了我們的計畫——您夢想中的計畫，先生——我跟他請教，在里昂市中心闢個蘋果園種哪一種蘋果最好？他想一會兒，問我里昂的天候和環境狀況等問題，然後說：斯巴達蘋果（spartans）！那邊種斯巴達最好。那是一種晚收成的蘋果，10月採收，若妥善保存，可供應一整個冬天。

　　這塊公園地，先生，稱呼它「德蘭汀果園」，可好？關於斯巴達蘋果，它們成熟時是一種煙燻紅色，幾乎像土裡挖出來的某種礦石。據吉瑪的說法，樹的栽植間隔約六或八公尺。目前的囚房寬三公尺，長三點六公尺。

立在瓶中的畫筆
Brushes Standing Up in Jars

他最近有幅畫，題為《鰻魚》（*The Eel*）。畫中有一間畫室、立在瓶中的畫筆、一個身材纖長的斜躺裸女，還有桌上水缸裡的一條鰻魚，水缸四周有素描畫。乾地的鰻魚要避開陽光或要藏身時，用尾巴當做螺絲起子，在地上鑽洞，最先消失的是尾巴。他有些畫中所繪的洞，頗像鰻魚鑽的洞。

他另有一幅畫題為《洪水》（*La Déluge*），而在《狂戀》（*L'Amour Fou*）一畫中，海水襲擊一間圖書館。他是水中畫家。即使描繪的是非洲沙漠，他也會讓你意識到，在萬古或幾秒鐘前，白色的地表曾遭洪水夷平摧毀。

他藝術作品中的洪水，如同在地球上，既是豐足亦是災難，是救助亦是死亡，是開始也是結束。

1994年，巴塞洛[1]在札記中寫下：

> 畫剝了皮的牛，再度變得重要。就像任何時代，卻始終不同。不同於羅馬人畫食物，不同於林布蘭、蘇汀，或培根，不同於波伊斯（Beuys）──突然間，畫流血與犧牲變成急迫、必要、不可或缺的機會……但是畫一顆蘋果、一張臉亦可……你必須從黏稠的貝盧斯科尼[2]當中取出一件件東西，重新塑造它們，展現它們的搏動，或它們本身芳香的腐壞。

舉貝盧斯科尼為證，頗為有力。每天在全球各地，媒體以謊言取代真實。一開始，並非政治或意識形態的謊話（那是後來的事），而是對人類與自然生命的真實結構所編造的具象而實在的謊話。所有的謊言匯集成一個大謊言：生命本身被當做一件商品，買得起的人自然受之無愧！我們大部分人知道這不對勁，但我們眼前的一切卻鮮少確認我們的反抗。而後，我們或許碰上巴塞洛的畫。

試想，真實的物質世界（番茄、雨、鳥、石頭、甜瓜、魚、鰻魚、白蟻、

1 巴塞洛（Miquel Barceló, 1957- ），西班牙畫家。
2 貝盧斯科尼（Silvio Berlusconi, 1936- ），義大利政治家、企業家、傳媒大亨，義大利前總理。

母親、狗、霉、海水）突然間對說假話並囚禁它們的層出不窮的影像予以抵制。試想它們反動起來，宣布脫離一切文法、數字、圖像的操控，試想它們群起暴動，抗議它們的代言者！

這些畫所展現的正是這一切。它們聆聽實在之物以及人本身的抵抗。面對空泛的消費主義陳腔濫調大量湧現，面對人類天賦在於逐利的論調，它們將閘門打開，釋放生死巨流。

論及藝術生產，生態宣傳跟其他宣傳並無二致。因此這些畫的訣竅不在其論爭，而在其聆聽方式。它們聆聽每件被畫物抗議如此被描繪，亦即抗議被做為謊言之用。它們聆聽，於是抗議轉換成圖像語言而形象化。

容我列出若干抗議手法及繪畫詮釋手法。一種拒絕被框定的手法：被畫物離棄中心點，朝邊緣去。

拒絕降格成色塊：被畫物本身鼓成立體塊狀，或做成空心，使畫布擺在地上時中間能立起一把湯匙。

被畫物拒被貼上廉價標籤：一條藍色的魚截成九塊，散置於整個畫面。

被畫物顛覆一切溫文爾雅且假裝完整無缺的東西：畫中的一具具肉身用纖維和毛髮塞滿自己。

還有被畫物持續反抗任何制式空間或觀點：事物成為海市蜃樓，天空好似被攪拌的湯，或者在雨水沖刷下的地表像窗上的污漬一樣單薄。

他所畫的一切都不願放棄靈魂，僅成為影像。而他亦同時如此做。「我需要我畫的東西在我身旁，附著在**畫上**，嗅它，摸它。然後吃它。我畫瓜的時候拿瓜皮當刮刀，於是將瓜汁和顏料調在一起。」

這有可能導致前後不一致，其風險並不小，他卻以風險為樂。而作品依然保持其一致性。我無法說明原因，正如同我亦無法說明一群蜜蜂為何總具有對稱性一樣。

我想起蘇汀（Chaim Soutine），不是為了藝術史的比較，而是因為將兩位畫家並列在一起，使我對世界在過去五十年間的改變看得更清楚。蘇汀同樣專心聆聽被畫物的心願，因此他的藝術充滿哀憐與苦難。巴塞洛的畫中沒

有哀憐；只有繁複的宇宙萬物所展現出的抵抗意志！在抵抗中存在著希望。某種我們極力嘗試學著去察覺的希望。

反抗潰敗的世界
Against the Great Defeat of the World

　　在繪畫史中，有時能發現不可思議的預言。這些預言非畫家的本意。就好像可見物本身可擁有自己的夢魘。例如，在布勒哲爾（Brueghel）創作於1560年、現藏於普拉多美術館（Prado Museum）的《死神的勝利》（*Triumph of Death*）一畫中，已經對納粹死亡營做了可怕的預言。

　　大部分預言只要具體，便必然是惡兆，因為歷史上始終存在著新的恐怖──即使消失一些，卻也不會出現新的歡樂──歡樂永遠是舊的。改變的是爭取歡樂的方式。

　　早布勒哲爾半世紀的波許畫了《千禧年三聯畫》（*Millennium Trip-tych*），亦藏於普拉多。三聯畫的左鑲板是天堂的亞當與夏娃，中央鑲板描繪塵世的喜樂花園，右鑲板則描述地獄。這幅地獄圖不可思議地預言了二十世紀末的全球化和經濟新秩序強加於世界的精神氛圍。

　　容我對此情況加以說明。它無關乎畫中採用的象徵主義。波許採用的象徵很可能出自十五世紀某些千禧年黨派使用的格言式異教祕語，他們的異端觀點相信，若能克服邪惡，便有可能在塵世建造天堂！關於他作品中蘊含的種種寓言，已有多人撰文討論＊。但假如說波許的地獄圖看似預言，那麼其預言與其說在於細部──儘管教人難忘且驚世駭俗──不如說在於整體。或者換句話說，在於構成地獄的**空間**。

　　那裡沒有地平線。行動沒有連續性，沒有中斷之時，沒有路徑，沒有形態，沒有過去也沒有未來。只有彼此相異的喧鬧聲，支離破碎的現在。驚奇與騷動隨處可見，卻無處可見結果。無任何東西流過：一切都被截斷。一種空間的錯亂。

　　將這個空間和我們觀看的一般廣告、典型的CNN新聞，或任何媒體的新聞評論相比。它們具有相同的不連貫，同樣混亂的個別衝擊，某種類似的狂熱。

1　波許（Hieronymus Bosch, 1450-1516），法蘭德斯畫家，以充滿怪誕想像的宗教畫著稱。
＊　最早引發討論的是Wilhelm Franger的*Millennium of Hieronymus Bosh* (Faber & Faber)。

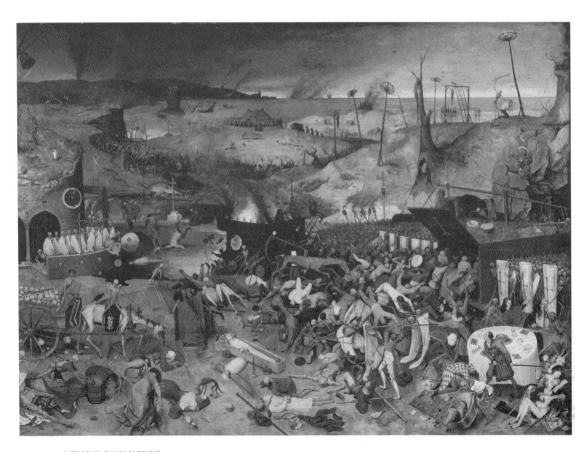

布勒哲爾《死神的勝利》

The Shape of a Pocket
另類的出口

John Berger ──────────────────────────────────── 約翰・伯格

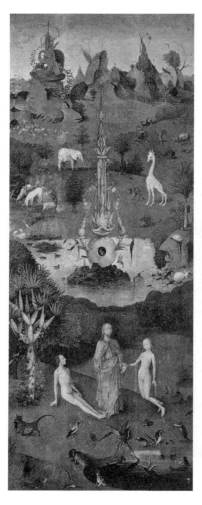
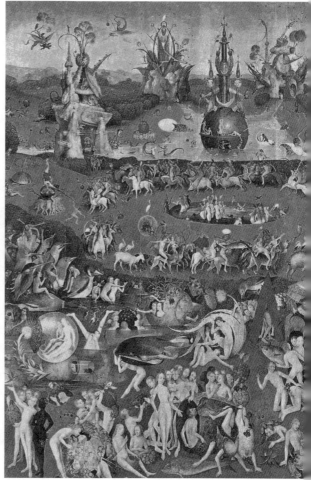

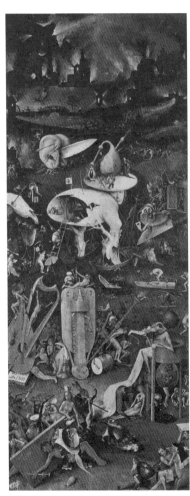

波許《千禧年三聯畫》及其局部

　　波許對世界圖像的預言，如今經由全球化浪潮底下強迫行銷的媒體傳達給我們。兩者皆似拼不起來的破舊拼圖。

　　這正是副司令馬訶士[2]在去年一封談論世界新秩序的信中採用的措辭……他從墨西哥東南部的恰帕斯（Chiapas）寫這封信*。他把今天的世界視為第四次世界大戰的戰場（第三次世界大戰則是所謂「冷戰」）。諸交戰國的目標是透過市場征服全球。財政是軍火庫，每時每刻卻仍有數百萬人傷殘死亡。參戰者的目標是為了從新的、抽象的權力中心——只服從投資邏輯的龐大市場——控制世界。同時，地球上有十分之九的男女都跟參差不齊的拼圖碎片生活在一起。

　　波許鑲板畫中的參差不齊與這十分近似，我有些期待能在其中找到馬訶士指出的七塊拼圖碎片。

　　他指出的第一塊拼圖上，有綠色的美元符號。意即新的全球財富集中在越來越少數人手中，以及無望的貧窮空前擴大。

　　第二塊拼圖的形狀是三角形，由謊言構成。新秩序宣稱讓生產和人類的努力更趨合理和現代化。事實上卻是回歸工業革命初期的野蠻主義，這回最大的不同處在於，沒有任何相反的道德考量或原則對野蠻主義予以遏止。新秩序是狂熱而極權主義的（在其自身體系當中沒有訴願的餘地。其極權主義非關政治——它的位置已被取代——而是關乎全球貨幣控制權）。想想世界上有一億兒童在街頭生活。兩億加入全球勞動力。

　　第三塊拼圖跟惡性循環一樣圓。由強迫性移居組成。有進取心的貧困者為求生存而嘗試移居。然而日夜運行的新秩序所根據的原則是，不生產、不消費、銀行裡沒有錢的人都是多餘分子。因此移居者、無地產者、無家可歸

────────

2　副司令馬訶士（Subcomandante Marcos）自稱查巴達民族解放軍副總司令（不存在的職稱），
　　1994年在墨西哥東南山區發動武裝革命後，便開始他隱身於叢林的後現代革命，
　　透過網站、E-mail發表論述，以詩般的語言向世界發聲。
*　該信於1997年8月向國際新聞界發表，
　　尤以刊登在巴黎的《世界外交論衡月刊》（Le Monde Diplomatique）最引人矚目。

者都被視為體制的廢棄物：應當剷除。

　　第四塊拼圖是鏡子般的長方形。包含商業銀行和國際騙子之間進行的交流，因為連犯罪也已全球化。

　　第五塊拼圖大約是五邊形。其內容是肉體鎮壓。民族國家（Nation States）在新秩序下喪失其經濟獨立性、政治主動性及其主權（大部分政治人物的新說詞企圖掩飾他們的政治——有別於自治或壓抑的——無力感）。民族國家的新任務是去經營它分得的部分，保護市場上的大企業利益，最重要的是，控制並監督多餘分子。

　　第六塊拼圖是胡亂書寫的形狀，由破損組成。一方面，新秩序藉由即時通訊的交流與交易、強制性自由貿易區（北美自由貿易協定[NAFTA]），以及強加於各處的單一市場法則而打破界線藩籬；另一方面，它卻經由推翻民族國家——例如前蘇聯、南斯拉夫等——而招致分裂以及界線的擴散。「一個破鏡的世界，」馬訶士寫道：「反映新自由主義拼圖的無效統合。」

　　第七塊拼圖是一個群體，包含反全球新秩序的各種不同的勢力。墨西哥東南部的查巴達反抗軍（Zapatistas）便是其中之一。在不同情況下的其他群體，則不見得選擇武力抗爭。這些勢力沒有共同的政治綱領。既身處破碎的拼圖中，又如何能夠？然而它們的異質性或許是一個保證。它們的共同處在於保衛近乎遭鏟除的多餘分子，並堅持第四次世界大戰是反人道罪行的信念。

　　這七塊拼圖永遠無法拼成有意義的圖形。此種缺乏意義、此種荒謬，是新秩序的特性。就像波許在其地獄圖像中所預見，地平線不存在。世界在燃燒。每個人物都專注於自身目前的需求與存活，以求生存。最嚴重的幽閉恐懼症並非起因於過度擁擠，而是起因於某個動作與下個即時動作間缺乏連續性。這才是地獄。

　　我們所處的文化可能是有史以來最幽閉的一個；在全球化的文化當中，就像波許的地獄一樣，看不見**他處**或**他法**。牢獄是既成的事實。而面對此種簡化主義，人類智慧淪為貪婪。

　　馬訶士在信尾說道：「我們必須建立一個新世界，一個可容納許多世界

的世界，可容納每個世界的世界。」

　　波許的畫提醒我們——若預言可稱為提醒的話——邁向建立新世界的第一步，必須捨棄深植我們腦中的世界圖像，拒絕將處處追求行銷的需求合理化和理想化。另一個空間極其必要。

　　首先必須發現一道地平線。為此，我們必須重新找到希望——反對新秩序佯裝、作惡而發生的一切古怪事。

　　然而，希望是信仰的實踐，必須靠其他的具體行動堅持下去。比方**走近**、測量距離和**前進**的行動。這將導致同心協力，否定不連續性。抵抗之舉不僅僅意味拒絕接受荒謬的世界圖像，更意味予以譴責。地獄被趕出內心，它便不再是地獄。

　　在當今存在的抵抗勢力中，波許三聯畫中其餘兩幅鑲板——分別描繪亞當與夏娃以及塵世的喜樂花園——可在黑暗中靠火炬之光細看⋯⋯我們需要它們。

　　容我再次引用阿根廷詩人傑爾曼（Juan Gelman）的詩句。*

死亡本身帶著憑證同來／
我們將重新開始
爭鬥／我們將再一次開始
我們將重新展開我們大家

反抗潰敗的世界／
永無終止的小同志／或者
他們在記憶中燃燒
一次／又一次／又一次

* 引自傑爾曼的 *Unthinkable Tenderness* 一書。

與副司令馬訶士的通信
Correspondence with Subcomandante Marcos

一　蒼鷺

　　春天是讓人期待的季節。某些語言，比方在西班牙語中，春天是陰性；某些語言，如希臘文，則是陽性。一旦到來，它倆停留一個週末，交棒給後繼者之後，悄悄離去。

　　然而從元月以來我們便不斷談它們，彷彿它們正藏匿在那裡。它們在土地的肌膚下：老樹的枝枒已在承受發芽的痛苦，雪花蓮已咬牙鑽出頭來。當春天終於現身戶外時，卻留給我們「才來就走」的印象。

　　完全無關季節，而是一種渴望。在我的年紀，自然想問：這樣的期待，我還能目睹多少回？期待一個新的開始。問題不在於一年之初，而在於再次擁有選擇的機會。在無望的冬日，別無選擇。

　　第一個季節到來時交織著絕望與希望，這也是它必須保持隱密的另一個理由。在此，我想起你的信，馬訶士，你在信中寫道：

> 我們將獻給你們一朵花，我說**一朵**，是因為我們沒有足夠的花分配給你們大家，但一朵已足夠，只要你們共同分享它，人人保留一小部分，讓自己老的時候能告訴你國家的孩子們：二十世紀末的時候，我為墨西哥而戰，我從這邊幫助那邊的人：我只知道他們要的是人人想要的東西，只要他們未曾忘記自己是人，也就是民主、自由與公理。我不曾見過他們的臉，但他們的心跟我們的一樣。

　　今年的春天於 4 月 12 日到來，讓我告訴你怎麼回事。你們那兒的山比我們高，但只要你走其中某條小徑朝山下走去，肯定會發現某個幾分類似的地點。來到某個高度，一條多石的溪澗流入小湖，草木變得稍微翠綠。湖水滲入土壤間，浸水的土地不易穿越。繞邊緣而行較為容易。

　　一個月內，幾千隻蛙將前來水塘交配。目前的水塘在晚間依然結冰，清

晨的圓石因霜反光而閃爍。幾年來，我經常在此地看見一隻蒼鷺。有時牠棲息在某一株冷杉樹梢附近。有時牠立在沼澤間，捉魚的嘴蓄勢待發。蒼鷺捉魚時身手敏捷，只消一眨眼工夫，而在蒼鷺築了巢、準備迎接母蒼鷺的時候，牠抬頭讓嘴垂直指向天空，有如一座尖塔，或一尊布朗庫西的雕塑。每年冬天，蒼鷺從我們的河移居北非。

然而每年都是同一隻蒼鷺回到此地。蒼鷺的壽命可長達二十多年。我猜這隻已不再年輕，或許這是牠避開其他蒼鷺聚集築巢的地方而離群索居的原因。我沒見過牠和牠的伴侶在一起，但我看過牠定期飛往一個隱密的巢，吐出牠剛剛吃的蛙或魚，餵牠的幼鳥。

除了蒼鷺之外，這地方無啥特別：一汪水塘，一小塊沼澤地，一座略微陡峭的斜坡。它位於山的北側，因而日照不多。大自然的某個後院，可不建議栽花。而在此地，在今年的 4 月 12 日禮拜三，春天到來。

我最初並未察覺任何特別之處。而後，在我抬頭往上看之前，我漸漸察覺天上發生不尋常的事情。不是什麼驚人的事。而是整齊劃一的慎重之事。於是我抬頭仰望。

兩隻蒼鷺正在繞圈盤旋，緩緩拍動翅膀。牠們飛得不高，足以使我看見牠們耳朵上拖著緞帶似的黑羽毛。灰翼，白頸。牠們在我四周飛翔時，其中一隻橫越圓圈，以接近另一隻，另一隻則飛去迎接第一隻，如此一來，兩隻都再一次位於同一個圓圈的兩側。

這是牠們的第一個早晨。牠們回來了。鳥類學家說公蒼鷺在築巢之後才找伴侶。果真如此，這對蒼鷺便是例外。牠們正小心翼翼地共同考察地勢。

然而令我屏息的，馬訶士，是牠們的優遊自在。此種悠閒具有某種瞬間卻至高無上的自信和歸屬感。牠們緩慢地盤旋，彷彿在視察牠們自己的歸鄉生活。

這讓我想起在恰帕斯的你，為了歸還人民被竊取的東西所做的奮鬥，而那些竊取者一輩子只知道兩件事：如何轉帳以及如何投炸彈。他們的世界沒有歸鄉，未來也不會有。我的腦海同時出現四件事：春天，查巴達反抗軍的

抗爭，你對新世界的展望，以及蒼鷺緩緩拍動的翅膀。

二　蒼鷺與鷹

> 讀者會問：作者跟他寫的地方與人之間關係如何？
>
> ——約翰·伯格，《豬土》(*Pig Earth*)

同意，不過他亦能問自己：在墨西哥恰帕斯的叢林間寫的信跟來自法國鄉間的回信之間關係如何？或者換一種更好的問法，緩緩拍翅的蒼鷺跟盤旋在蛇上方的老鷹之間關係如何？

比方在瓜達盧佩帖培亞（Guadalupe Tepeyac，如今是個沒有平民百姓、住滿士兵的村子），蒼鷺接管12月的夜空。

有幾百隻。「幾千隻。」喜歡誇大其詞的澤塔（Tzeltal）叛軍里卡多中尉說。「幾百萬隻。」不願被忽略的葛拉蒂說，儘管她年僅十二歲（或者正因為如此）。「牠們每年都來。」祖父說著的同時，點點白色小閃光在村子上方翱翔，或許在東方消失？

牠們是來或去？牠們是不是你的蒼鷺，伯格先生？引發回憶的飛翔物？或是一種充滿預兆的問候？抗拒死亡的拍翅聲？

因為數個月後，我讀了你的信（在一張摺了角的剪報上，日期被泥污遮掩），在信中，黎明之翼再度翱翔天際，瓜達盧佩帖培亞的人們現居山中，而非小山谷間的村子裡，我猜想山谷間的燈光在蒼鷺的導航地圖上具有重要意義。

是的，我現在知道你來信談起的蒼鷺冬季的時候從北非飛來，牠們不可能跟1994年來到拉坎頓（Lacandon）雨林的那些人有任何關聯。除此之外，祖父說令人不安的巡視隊伍每年都在瓜達盧佩帖培亞上空重演。

　　或許墨西哥東南部是個必經的中繼站，某種必然性，某種承諾。或許牠們不是蒼鷺，而是月亮爆炸後的碎片，在12月的雨林中化成粉末。

1994年12月

　　數個月後，墨西哥東南部的原住民再度起而叛亂，反抗種族滅絕，反抗死亡……其原因？

　　至高無上的政府決定執行有計畫有組織的犯罪，此即新自由主義的本質。數以萬計的士兵，數百噸的戰爭物資，數百萬個謊言。其目標？摧毀圖書館和醫院、住家，以及玉米田和豆田，除去任何叛亂跡象。查巴達原住民反抗軍起而反抗，他們撤退至山區，開始了一場至今──即使在我寫下這些句子的時候──尚未結束的大規模出走。新自由主義假裝保衛主權，卻是一個已在國際市場上以美元賣出的主權。

　　新自由主義縱容愚蠢和犬儒主義統馭全球各地，卻在種族滅絕之外無法容忍任何異質力量。「死時是一個社會群體，一個文化，最重要的是一種反抗勢力。而後你便可參與現代化。」統治中心的大資本家們對原住民農民（campesinos）說道。這些原住民激怒了新自由主義的現代化邏輯。他們的叛亂，他們的挑戰，他們的抵抗，都激怒了他們。他們不合時宜地存在於全球化的體制中，這種經濟和政治體制將判定窮人、所有反對人士──亦即大多數人──都是障礙。查巴達原住民「我們在此地！」的武裝反抗姿勢對他們來說無關緊要，也未讓他們保持清醒（一點點槍火彈藥便足以遏止此種「不智」的違抗之舉）。他們關心卻又擔憂的是，在他們（查巴達原住民）的聲音被聽見時，他們的存在便轉而提醒人們對「新自由主義現代性」的疏忽：「這些印第安人今天不該存在，我們之前早該使他們滅絕。現在要殲滅他們更為困難，也就是說，更勞財費神。」這是新自由主義的墨西哥政府心頭一大重擔。

「讓我們解決導致暴動的肇因。」政府的談判者（昨日的左派，今日的恥辱）說道，彷彿說的是：「你們每個人都不該存在，這是現代歷史中一大不幸的錯誤。」「讓我們解決肇因所在」是美化「我們要消滅他們」的同義說法。對這個著重財富與權力並散布死亡與貧窮的體系來說，農民、原住民都不符合計畫和體制。他們都得被鏟除，就像蒼鷺……和老鷹……都得鏟除。

有待揭開的謎與其說是刻意隱藏的東西，不如說具有無限的可能性。因此幾乎無所謂表演：農民無須跟都市人物一樣**扮演角色**。這不是因為他們「簡樸」或比較誠實或坦率，而只是因為一個人的未知部分和眾所周知的部分──而這是所有的表演空間──兩者之間的空間太小。

──約翰·伯格，出處同上

1994 年 12 月

寒冷的拂曉拖著腳步在晨霧與茅舍間行進。清晨時分。拂曉離去，寒冷依舊。人與牲畜開始出現在泥土小路。寒冷和小徑伴我閱讀《豬土》。厄里貝托和艾娃（各是五歲和六歲）過來把書搶去。他們看著封面的圖畫（它是 1989 年的馬德里版）。那是康斯塔伯[1]的畫，一幅英國的鄉村景象。伯格先生，您書的封面喚醒影像與現實之間的某種快速連結。比方對厄里貝托來說，畫中的馬肯定是「娃娃」（在原住民反抗軍控制墨西哥東南部的那一整年隨我們同行的一匹母馬），除了曼努埃爾之外沒人騎得上牠，曼努埃爾是年齡、身高、體重都兩倍於厄里貝托的玩伴，厄里貝托是查莉塔的兄弟，因此也是他未來的妻舅。而康斯塔伯所稱的「河流」在現實中是一道河床，一

1　康斯塔伯（John Constable, 1776-1837），英國風景畫家。

道穿越「現實村」（La Realidad是村名）的河床，厄里貝托的視野範圍所能及的現實。他的行跡遠達的「現實」。

康斯塔伯的畫並未讓厄里貝托和艾娃想起英國鄉村。它並未帶他們遠離拉坎頓雨林。它把他們留在這裡，或帶他們回來。它帶他們回到他們的土地，他們的地方，回歸兒童，回歸農民，回歸原住民，回歸墨西哥人及叛軍。對厄里貝托和艾娃來說，康斯塔伯的畫是一幅「娃娃」的彩繪圖，而其標題《通航河流一景》（Scene on a Navigable River）可不算有效的論證：河是「現實村」的河床，馬是母馬「娃娃」，曼努埃爾正在騎牠，他的墨西哥帽掉了下來，就這樣，跳到另一本書。於是我們讀它，這回是關於梵谷，而對厄里貝托和艾娃來說，荷蘭的畫是國土的風景，有土生土長的農民。後來厄里貝托跟他母親說，他整個早上跟副司令在一起。

「讀大書。」厄里貝托說道，我相信這使他得以自由取用一盒巧克力餅乾。艾娃較有遠見，她問我有沒有一本書描寫她那紮著紅色小花巾的洋娃娃。

> 書寫不過是對所寫經驗的逼近；正如同，理想上來說，閱讀書寫文本也是一種類似的逼近。
>
> ——約翰‧伯格，出處同上

或疏遠，伯格先生。書寫，尤其是閱讀書寫文本，可以是一種疏遠的行為。「書寫文字以及影像。」我的分身如是說，他獨自一人描繪自己，使問題更複雜化。

我想，是的，「閱讀」書寫文字和影像可接近或疏遠經驗。因此，1994年1月戰死於歐柯興哥（Ocosingo）的鬥士阿巴洛（Alvaro）的攝影影像回來了。阿巴洛在照片中回來了。死去的阿巴洛在照片中說話。他說、他寫、他表示：「我是阿巴洛，我是原住民，我是戰士，我拿起武器反抗被遺忘。請看。請聽。二十世紀末尾發生的事情迫使我們以死亡發聲，讓自己被看見，活下去。」從死者阿巴洛的照片，遠方的讀者得以接近現代墨西哥的原住民

處境、北美自由貿易協定、國際論壇、經濟繁榮、第一世界。

「注意！宏觀經濟計畫有其弊病，頌揚新自由主義的複雜算數有其缺陷。」死去的阿巴洛說。他的照片道出更多，他的死開口說話，他躺在恰帕斯土地上的遺體發出聲音，他的頭枕著一灘血，「看吧！這就是數字和演說所隱瞞的東西。鮮血，屍首，骸骨，生命與希望，被輾碎、榨乾、消滅，進而被納入利潤與經濟成長指數中。」

「來吧！」阿巴洛說，「走近我！聽我說！」

但阿巴洛的照片也可從遠處「閱讀」，做為一種製造距離的媒介，好停留在照片的另一邊，就像在地球另一邊「閱讀」報紙上的照片。「這不發生在這裡，」閱讀照片的人說，「這是墨西哥的恰帕斯，一樁歷史事件，具療效，可被遺忘，而且……遙不可及。」除此之外，另有其他讀者對之證實：公告，經濟數據，穩定，和平。這是運用世紀末的原住民抗爭，重新評估「和平」。

就像一塊污漬在沾染物上分外醒目。「我人在此處，這張照片發生在彼處，遙遠，渺小。」冷眼旁觀的「讀者」說道。

我猜想，伯格先生，透過文本（「或來自影像」，我的分身再次強調），作者和讀者之間最終的關係，雙方都不明瞭。某事物強加在他們身上，賦予文本意義，使人接近或疏遠。而這「某事物」與重新分配的世界密切相關，關乎死亡與苦難的民主化，關乎權力與金錢的專制，關乎痛苦與絕望的地域化，關乎傲慢與市場的國際化。但亦關乎阿巴洛（以及除他之外的成千上萬原住民）決定拿起武器，去搏鬥、去抵抗、去奪取之前遭拒的發聲權，不看輕其中蘊含的流血代價。亦關乎阿巴洛的信息所打開的耳朵和眼睛，無論他們是否看或聽見、是否了解、是否靠近他，他的死亡，他流淌在大街小巷的鮮血，在一個總是忽略他的城市，……直到今年1月1日才有所改觀。亦關乎老鷹和蒼鷺，被同化的歐洲農民反抗軍，以及反抗種族滅絕的拉丁美洲原住民。關乎當權者內心滋長的恐慌和戰慄，無論其外表多麼強有力，在不知不覺中即將垮台……

亦關乎——讓我再次如此重述並致敬——您給我們的來信，以及謹在此

獻上這話的人們：老鷹收到了訊息，牠了解蒼鷺猶疑不決的飛近。而底下的
蛇在顫抖，恐懼清晨的來臨……

　　好吧，伯格先生。祝您健康，並請密切追隨天上的蒼鷺，直到成為一個
轉瞬即逝的小閃光，一朵騰空飛翔的花……

<div style="text-align: right">

來自墨西哥東南山區
叛軍副司令馬訶士
1995年5月，於墨西哥

</div>

三　與石共存之道

　　馬訶士，我想談談一個抵抗群體。一個獨特的群體。我的觀察或許看似
毫無相干，但如你所說：「一個可容納許多世界的世界，可容納每個世界的
世界。」

　　二十世紀最不教條主義的革命思想家莫過於葛蘭西（Antonio Gramsci），
不是嗎？他的非教條出自一種耐心。此種耐心完全無關乎懶散或自滿（他的
主要著作寫於獄中，義大利法西斯分子將他囚禁在獄中八年，直到四十六歲
過世，足以證明其迫切）。

　　他獨特的耐心出自某種永不止息的實踐感。他實地觀察，時而領導時代
的政治抗爭，但他不曾忘記一場跨越無數時代而展開的那場戲劇的背景。或
許這一點讓葛蘭西避免跟許多革命分子一樣，成為千禧教徒。他信仰的是希
望而非許諾，而希望是長期的事情。我們能在他的文字中聽見：

　　我們若仔細思量便了解，在問「人是什麼？」的時候，我們同時想問：
　　「人能夠成為什麼？」意即「他能否掌控自身命運，他能否創造自己，

他能否賦予自身生命以意義？」讓我們這麼說吧：人是一種過程，準確地說，他自身的行為過程。

葛蘭西從六歲到十二歲在薩丁尼亞中部小鎮吉拉札（Ghilarza）就學。附近的阿列斯（Ales）村是他的出生地。他四歲被帶著走時摔在樓梯上，這件意外導致他脊髓異常，造成健康永久性的受損。他直到二十歲才離開薩丁尼亞。我相信薩島賦予或激發他獨特的時間感。

在吉拉札周圍的腹地，就像島上的許多地區，讓你感受最強烈的是石頭的存在。它的地貌以石頭為主，以及天上的羽冠灰鴉。每一片草原和橡樹林地至少都有一堆或好幾堆石頭，而每堆石頭都有貨運卡車那般大。這些石頭近來已堆聚起來，以便讓土地——雖然乾旱貧瘠——仍能耕作。石頭很大，最小的亦重達半噸。有花崗岩（紅與黑）、片岩、石灰岩、砂岩和幾種玄武岩類的火成岩。有些草原上堆聚的巨石不是圓形而是長條形，因此像柱子般疊起來，疊成某種三角形，有如巨大的石頭帳篷。

無盡而永恆的石頭圍牆區隔了草原，碎石路的邊界，羊圈的圍欄。或者，在使用數百年後崩解，令人聯想到迷宮廢墟。此外還有拳頭大小的小石頭堆起的小塔堆。西邊聳立著古老的石灰岩山脈。

處處是彼此相接的石頭。而在此地，在這塊冷酷的土地上，你走近某種微妙的東西：此種疊放石頭的方式堅定地宣告著人的行為，有別於自然風險。

而這可能讓人想起，用堆石標來標示一個地點，是一種命名方式，或許是人類最先使用的標誌。

知識是力量（葛蘭西寫道），但問題因其他因素而大為複雜：換句話說，僅了解存在於某特定時刻的一套關係彷彿它們是某特定體系，是不夠的，你還得了解它們的起源——也就是它們成形的過程，因為每個個體都不只是現存關係的綜合體，也是這些關係的歷史，亦即過去的綜合概要。

　　因位居地中海西部的樞紐地位，且礦藏豐富——鉛、鋅、錫、銀——薩丁尼亞在四千年間曾遭受侵略，其海岸線遭人占領。第一批侵略者是腓尼基人，隨後則有迦太基人、希臘人、羅馬人、阿拉伯人、比薩人、西班牙人、薩伏衣家族（House of Savoy），最後則是近代的義大利本土。

　　因此薩丁尼亞人不信任也不喜歡海洋。「渡海而來的人，」他們說，「都是盜賊。」他們不是水手或漁夫之國，而是牧羊人之國。他們在石頭遍布的窮鄉僻壤找尋棲身之處，而成為侵略者所謂的「土匪」。薩島不大（長二百五十公里，寬一百公里），但色彩變幻無常的山脈、南方的光線、蜥蜴棲息地般的乾旱、峽谷、起起伏伏的石頭地勢，使它從高處眺望時具有大洲的架式！而今在這塊大陸上，有三百五十萬隻羊，住有三萬五千個牧羊人：若把和他們共同勞動的家人算在內，則有十萬人。

　　此地是巨石（megalithic）之鄉——並非就史前時代的意義而言——就像世界上所有的貧瘠之地，都有其未受重視或被都市斥為「野蠻」的本土歷史——而是就其靈魂是岩塊、母親是石頭的意義而言。義大利詩人薩塔（Sebastiano Satta, 1867-1914）寫道：

當旭日，薩丁尼亞，溫暖了你的花崗岩
你必得誕生新生兒。

　　此已持續六千年之久，雖變化多端卻具某種連續性。古典神話裡的牧笛仍在吹奏。分散在島上的「努拉吉」（nuraghi）——石塊構成的塔——仍存留七千座，其年代始於腓尼基人入侵前的新石器時代晚期。許多大都已成廢墟；有些則完好如初，高度可達十二公尺，直徑八公尺，牆厚三公尺。

　　進入塔中，你的眼睛得花些時間才能適應室內的昏暗。唯一的入口窄而低，石鑿楣梁；你必須蹲下身來才進得去。當你在涼爽昏暗的室內，如果你看得見，你就會注意到，為了達成不塗灰泥的挑高室內空間，層層大石頭一塊塊疊上去的時候必須往中心重疊，以形成圓錐形空間，有如稻草蜂窩。但

圓錐體不能太過尖頂，因為牆壁必須支撐蓋屋頂的大石板重量。有些「努拉吉」有兩層，由一道樓梯相通。跟早於一千年的金字塔不同的是，這些建築是給活人住的。關於它們的確切功能有多種推測。確定的是，它們提供庇護，可能是多層庇護，因為人也有許多層次。

「努拉吉」必然蓋在岩石景觀中的節點，在本身宛若有隻眼睛的景觀中的某個點：可從四面八方靜觀一切的某個點──直到下一個遠方的「努拉吉」接掌看守。這暗示在它們的諸多功能中，尤具軍事防禦功能。它們亦曾被喚做「太陽神廟」、「寂靜之塔」，希臘人以迷宮建造者戴達魯斯（Daedalus）為名，管它們叫「戴達雷阿」（daidaleia）。

進入其中的你慢慢察覺其寂靜。室外有甘甜的小黑莓、牧羊人們拔刺後食用的仙人掌果、刺藤樹、倒鉤鐵絲網、似劍的日光蘭，其劍柄插在瘠土中……或許還有一群啁啾的紅雀。在蜂巢似的石屋中（建於特洛伊戰爭前）一片寂靜。一種濃縮的寂靜──有如濃縮的罐裝番茄糊。

相比之下，所有廣泛散布的寂靜都得持續監控，以免危險警報出現。在此種濃縮的寂靜中，你覺得寂靜似乎是一種保護。於是你察覺到有石為伴。

用以描述石頭的「無機體」、「惰性物」、「無生命體」、「目盲者」，或許不過是短暫的稱謂。聳立於加特里（Galtelli）鎮之上的白色石灰岩山名為「全景山」（Monte Tuttavista）──俯瞰一切的山。

或許石頭諺語的特質在史前成為歷史時便起了變化。建物變成方形。灰泥的使用得以興建純粹的拱頂。表面上永久不變的某種體制建立起來，隨著此種體制而開始論說幸福。建築藝術千方百計引用此種論說，然而對多數人來說，許諾的幸福並未到來，而諺語似的責難隨之展開：石頭被拿來與麵包對比，因為它不能食用，石頭被說成冷酷無情，因為它聽不見。

在過去的「努拉吉」，當任何體制都不斷在變動，而**唯一**的許諾都涵蓋於庇護所當中的時候，石頭被視為同伴。

石頭提出另一種時間感，讓地球深遠的過去為人類的抵抗行動提供微薄而巨大的支持，彷彿石頭裡的礦脈通往我們的血脈。

　　直立放置石頭，是一種象徵的認可：石頭成為一種存在，對話於焉開始。在馬柯麥（Macomer）附近，這種直立的石頭有六個，簡單地雕刻成尖拱形；與肩同高的其中三個刻著胸部。雕刻的程度很小。不見得由於缺少工具；可能是出自選擇。於是一個兀立的石頭不描繪同伴：它即是同伴。這六座禮拜堂的材質是多孔粗面岩。因此即使在大太陽底下，它們達到的最高溫亦僅止於體溫。

　　當旭日，薩丁尼亞，溫暖了你的花崗岩
　　你必得誕生新生兒。

　　比「努拉吉」更早則是「精靈屋」（domus de janas），它們是在岩石麓原鑿成的房間，據說是為了給死人居住而建。

　　這一間由花崗岩建造而成。你得爬進去，室內只能坐，沒法站。房間長三公尺寬兩公尺。有兩個廢棄的蜂窩嵌在岩石中。相較於「努拉吉」，它的寂靜並不濃厚，且光線較亮，因為你在深度較淺的室內；口袋較接近大衣的外部。

　　在此處，人為場所的年歲明晰可見。不是因為你估算年代……新石器時代中期……銅石時代，而是由於你所在的石室與人類觸覺之間的關係。

　　花崗岩表面刻意磨得光滑。粗礪或參差不齊處絲毫不留。採用的工具材質很可能是黑曜石。其空間是肉體的——好像身體某器官在跳動（有點像袋鼠的口袋！）。原本畫在岩面上的黃色和赭紅淡跡加強了此種印象。不平整的房間形狀必定是取決於變化多端的岩層。但比起它們的來處，它們的去處更為有趣。

　　躺在這個密室，外頭的某棵藥草傳來一種淡淡的香草甜香，馬訶士，你能在不平整當中看見人第一次探勘圓柱的形狀、方柱的輪廓或穹頂的曲線，進入探勘幸福觀。

　　在房間底部附近——設計給活人或死人躺臥的方向毫無疑問——岩石彎

曲凹陷，表面鑿有清楚的放射狀肋紋，如扇貝的紋路。

在僅有幼犬一般高的入口有個突出處，有如天然石簾的某個褶層，一隻人類的手曾在此處一捻一兜，使它近乎——但尚未達——圓柱。

每間「精靈屋」都朝東。從屋內，可透過入口看見旭日東升。

在1931年的一封獄中信當中，葛蘭西為他的兩個孩子——因身陷獄中，他和么兒不曾見過面——講了一個故事。一個小男孩在睡覺，床邊地板上放了一杯奶。一隻老鼠喝了奶，男孩醒來時發現杯子空了，便哭起來。於是老鼠去找山羊要奶。山羊沒奶水，牠需要吃草。老鼠去草原，草原沒有草，因為草地乾枯。老鼠去井邊，井裡沒有水，因為井需要修理。於是老鼠去找石匠，但石匠沒有完全合適的石頭。於是老鼠去山裡，山卻什麼也不想聽，而且看起來光光禿禿，因為它喪失了樹木（十九世紀期間，薩丁尼亞的山林遭受嚴重砍伐，以供應鐵道枕木給義大利本土）。為了交換你的石頭，老鼠對山說，男孩長大後會在你的斜坡上種植栗樹和松樹。山於是同意交出石頭。後來男孩有很多羊奶，甚至拿來洗澡！後來，當他長大成人後種了樹，侵蝕不再，土地肥沃起來。

附言：在吉拉札鎮有個小小的葛蘭西博物館，就在他就讀的學校附近。館內有照片、書、信件。以及放在玻璃櫃內的兩個雕成球形重物的石頭，約葡萄柚大小。少年時代的葛蘭西每天拿這兩個石頭做舉重運動，鍛鍊他的肩膀並矯正發育異常的背脊。

有相似性嗎？（獻給璜・慕諾茲）[1]
Will It Be a Likeness ? (for Juan Munoz)

1　璜・慕諾茲（Juan Munoz, 1953-2001），西班牙雕刻家。

　　晚安。上禮拜我談狗，我們還聽狗叫。我表示，鑑於狗與人類之間萬古的夥伴關係，此種吠叫聲跟口語具有某些關聯。某些，但究竟有何關聯？

　　有些聽眾寫信給我──我為此向你們致謝──每封信都談到狗的溝通方式。有些還附上照片，解說你們的經驗。

　　上個禮拜我告訴各位我相信狗是唯一具有歷史時間感的動物，但牠卻永遠成為不了歷史的動因。牠體驗歷史的苦難，卻永遠創造不了歷史。接著我們一同觀看以狗為題的哥雅名畫。而後我們決定，在收音機上比在電視上看畫來得好。電視螢光幕上沒有永遠靜止的東西，此種動態阻礙了畫之為畫。反之我們在收音機上雖看不見任何東西，我們卻能聆聽寂靜。而每一幅畫都有自身的寂靜。

　　一位黑森林的聽眾來信問，談了狗之後，我們能否考慮蝴蝶，尤其是俗稱「未婚妻」的粉蝶（*Anthocaris Cardamines*）。我們為這位聽眾──雖然今晚的主題完全不同──在錄音室這兒錄了飛舞中的「未婚妻」。你若關上窗戶，坐在椅子上，你將在此刻聽見飛舞的粉蝶撲動翅膀的聲音。

　　每隻蝴蝶也有自身獨有的寂靜。有時，聲音在寂靜的時候更容易捕捉，正如同存在──可見的存在──有時在消失的時候更能有力傳達。

　　每個人都知道去火車站為朋友送行，看著火車帶他們遠去時的感受。在你沿著月台走回城市的時候，剛剛遠去的人往往比爬上火車前你擁抱他們的時候更在那裡，更完整地在那裡。我們擁抱道別，或許正是出於這個理由──將他們離去時我們想保有的東西擁入懷中。

　　抱歉，電話剛響。你們聽不見吧？一位聽眾問我以為自己活在哪個世紀？聽起來像十九世紀，他告訴我。

　　不，先生，我活在十六或九世紀。你認為不黑暗的世紀有幾個，先生？七個當中有一個？

今天全球各地的每一件事物都在出售。

我要出售一個背，一個男人勞動的背，尚未受傷的背。有人出價嗎？

背要幹什麼用？

出售給需要雇用便宜勞力的地方。

買下！

每天晚上，哥雅牽著他的狗沿著河渠大道散步。

一顆心？

怎麼？

十六顆來自墨西哥的健康心臟。

好吧。買了！

而後哥雅和狗漫步回家，哥雅拉上窗簾，舒舒服服坐下來看CNN。

一個腎。

買下！

陰莖和子宮一塊兒出售！

怎麼一塊兒？

他們同在一起。他們被趕出他們的村子，他們沒有土地，不得不出售一切以求生存。

我買子宮。

那陰莖呢？

把它丟了，在它的產地還多得很。

這難辦——他們不能分開。

NAFTA！把他們分開。

我不曉得怎麼做。

NAFTA！讓我告訴你！

「納福塔」？

北美自由貿易協定（North American Free Trade Agreement）。

不，先生，我活在這個我不能說是屬於我們的世紀。現在，請容許我回到臨在（presence）之謎的話題。

當所有的陰莖被分開，器官全部售出，還剩下什麼？

有更多東西出售。一整個東西多於各部分的總合，因此我們出售人物。人物是媒體的產物，容易出售。臨在與人物亦同，不是嗎？

臨在是非賣品。

如果真是這樣，那它是這世界上唯一的非賣品。

臨在只能給予，不能購買。

三百個泰國女子。

我買了。問問墨爾本，他還有沒有興趣。

臨在永遠出乎意料。無論多麼熟悉，你看不見它的到來，它從側面進駐。從這點來說，臨在就像鬼魂或螃蟹。

我有一回搭火車去阿姆斯特丹，經德國，沿萊茵河北上。那天是週日，我獨自坐在包廂內，已坐了數個鐘頭。我帶了錄音機，決定聽點音樂。貝多芬的鋼琴奏鳴曲。一位男士停在走道上，朝包廂裡看。他比手畫腳，問能否開門。我打開滑門。進來吧，我說。他把一根手指擱在唇上，坐下來，關上滑門。我們聽音樂。奏鳴曲結束時，只有火車的聲音。

他的年齡和我相仿，但穿著較為體面，提個公事包。他從公事包裡取出一張紙，在上面寫幾個字，把紙遞給我。「謝謝你，」紙上寫道：「容許我跟

你一塊兒聽。」我微笑，點頭，明白我不該講話。我們靜靜坐在那裡聽奏鳴曲的最後一個樂章。這是臨在的感受方式。

一個鐘頭過後，當叫賣者沿著走道賣咖啡和三明治時，我的旅伴指著他要的東西，我才得知他是啞巴，沒辦法說話。

抱歉，電話又響了。有個聽眾想知道，「剛剛的鋼琴家是誰？」

皮奧特・安德斯傑夫斯基（Piotr Anderszewski）。

這不是事實。你幹嘛扯謊？

因為皮奧特是我的朋友。他是一流的鋼琴家，有時跟他的小提琴家妹妹杜樂雅（Dorothea）一塊兒演奏，他是波蘭人，經濟拮据，已經二十六歲，再晚些——這是演奏圈的競爭生態——再晚些就太遲了，永遠太遲，無法以他的精湛琴技而聲名大噪。因此我扯謊幫他忙。皮奧特。如果我保持安靜，就能聽見他彈奏狄亞貝里變奏曲（Diabelli Variations）。

我今晚在過來電台的路上經過一家照相館。它的櫥窗裡有塊招牌寫著：「證件照，逼真的相似度——十分鐘取件！」

談論相似度，亦即談論臨在。對照片而言，相似性的問題是次要。其問題僅在於選擇你較喜歡的相似度。對一張繪畫肖像而言，相似性則至關重要：若不在那裡，便有一種空缺，一種巨大的空缺。

現在狗要求進屋裡。主人起身開門，但他並未回床去，而是走到畫架前，畫架上有一幅未完成的畫。

你無從搜尋相似性。即使拉斐爾也有可能錯過……奇怪的是，就算你沒看過模特兒或模特兒的任何影像，你也看得出有無相似處。比方拉斐爾的《啞女》（La Mata）畫像，其相似性令人震驚。**你聽得見它。**

相比之下，拉斐爾在1517年為自己和朋友畫的雙人畫像則不見任何相似性。這回是一種毫無生氣的寂靜。

　　將此種寂靜與撲動翅膀的「未婚妻」相比，足以讓我們感覺到某種巨大的空缺。

　　某村莊。在安那托利亞（Anatolia）東部的某個庫德族（Kurdish）山村。一天晚上來了一隻狼，咬死許多雞，還奪走一隻羊。隔天早上，人人都離開村子，男人帶槍，女人帶狗，小孩帶棍棒。這事不是頭一次發生，他們知道怎麼處理。他們要把狼圍在圈子裡。慢慢把圈子縮小，讓狼困在中央。最後不過一個小房間大小。狗在咆哮。男人持繩與槍，即將接近尾聲。於是他們怎麼做？等等！他們拿一條繩索套住狼的脖子，繩索上繫了個鈴鐺！而後他們解散，放狼自由……

　　你無法試圖捕捉相似性。相似性要嘛就自己出現要嘛就不出現。它從側面進駐。
　　你是說相似性不能買賣？
　　沒錯。
　　真糟糕。也許你又在扯謊？
　　這次沒必要扯謊。
　　狼！鈴鐺！從側面進駐的東西！完全在故弄玄虛！原則上，不能買賣的東西不存在！這是我們目前肯定的事情。你談的是你個人的幻想——你當然有權這麼做。沒有幻想就沒有消費者，我們就等於退回猿人時代。

■　　■　　■

　　動物能夠感覺到臨在。當一條狗靠嗅覺認出主人的衣服時——牠察覺某種類似相似性的東西。
　　你老是談狗！我以為我們想的是發明、創造、人類財富。

一葉女性甲狀腺！

不！一葉甲狀腺賣不成。如果有人要賣你，那很可疑！

龐貝有幅畫，我想藉廣播傳送給各位。

我想是狗吧。

不，是個女子。她的左手拿一塊像書本的木簡，右手握一枝筆，筆端壓在唇上。她正在思忖尚未寫下的字。肖像畫於西元79年──龐貝城遭掩埋那年──在熔岩中保存下來。也許她永遠沒把字寫下。

不是一幅偉大的畫，而我若傳送給各位──那只是因為它是肖像。她在錄音室這兒，在我面前，瀏海剛捲好，戴著金耳環，她一戴上便晃動不止的耳環。

肖像是一種禮物，一種遺留下來並隱藏起來的東西，在房子空無一人後才被發現……隱藏時，它躲開時間。

你所謂「躲開時間」是什麼意思？

說「混淆時間」也行。

你這些胡說八道甭想在電視上吃得開！電視講究速度和明確。在螢光幕上你甭想像現在這麼漫天瞎扯。

所以我把兩千年前的龐貝女子傳送給你，筆尖輕觸她的下唇，纖纖玉手未因幹活而顯粗糙，也永遠不會。她頂多二十歲，你感覺才剛見到她。她的耳環叮噹響。

你真是又老又懷舊！

或是年輕又浪漫？

反正這兩種人都滅絕了，他們屬於過去。今天我們活在一個交易、以光速計算、債權、債務和獲利的世界。

死人難道不存在？

讓死人埋葬死人[2] ——這話說得好，從來不假。

我們計畫用更少的成本生產更多的東西。

牛飼料
把牛逼瘋
牠們的內臟生來
是為了吃草
不是為了做內臟飼料

用越來越少的成本生產越來越多的東西。
但瘋牛症可能會傳染！
閉嘴，別忘了：未來的要旨是利潤。

　　我仍保有我二十歲時畫的一幅肖像。畫中有個坐在椅子上的女子趴在她面前的桌上睡覺，前景是一盆花。女人是我過去的戀人，我們同住倫敦一棟房子底樓的兩個小房間。我想今天有人可以從畫裡看出我愛她，然而畫中沒有一種相似性。她的黃綠色洋裝——她在我作畫的房間桌上自己裁製的衣服——具有一種明顯的臨在感，她那在我眼中總是綠色的金髮引人注目。但並無相似性。我若在六個月前觀看這幅畫，也無法重新找到記憶中的相似性。我若閉上眼睛，便看見她。但我不能看見她身穿綠色洋裝坐在椅子上。

　　六個月前我恰好在倫敦，發現自己距離我們的租屋僅兩分鐘步程。房子已裝修並漆上新漆，但未重建。於是我敲門。一位男士開了門，我跟他說五十年前我住過這裡，能不能讓我看看底樓的兩個房間？

　　他請我進屋。他和他太太住整棟房子。牆上有掛毯、燈、畫，和瓷盤，

2　Let the dead bury the dead，意謂「既往不咎」、「過去的事就讓它過去吧」。

還有音響和鍍銀托盤。找不到天冷時我們點燃煤氣爐或燒熱水時需要投幣的瓦斯表。也找不到我們不共浴時的浴缸，它在桌面切洋蔥、打蛋做蛋捲時充當桌腳。每件東西都已被取代，無一相同，除了天花板上的灰泥壁飾，以及大窗的比例，她裁衣裳我畫畫時借光的窗子。

我請求拉開窗簾。然後我站在那兒凝視窗玻璃──外頭在下雨，天色已晚，因此看不見窗外任何東西。

我站在那裡，找到她的相似性，如同她身穿綠衣裳坐在椅子上沉睡之時。相似性躲藏在房間裡，有時在房間空出時你才能找到它。

有些人相當隔絕──他們活在某種隔離的感知中──相似性正眼凝視時他們看不見。

一個新聞記者造訪某地方當局引以為傲的現代監獄。他們稱之為模範監獄。他正在採訪一個長刑期犯人。最後，還在記錄要點的記者問道：你以前做什麼？在什麼之前？在你來這裡之前？犯人凝視著他。罪吧，他說，罪⋯⋯

說起模範監獄，英國不久前蓋了新的女子監獄。每間牢房長三步寬三步。某動物園園長對其空間之狹小予以評論。「沒有一個動物園會把猴子關在這種大小的區域當中。它會損害動物的身心健康。專業動物園不容許。」英國有三分之一的女性囚犯因未繳付罰金或電視執照而被關入獄中。

施密特（Arno Schmidt）[3] 在他的某本書中引用一首英文詩：

我走向我的相似，我的相似走向我。
她緊緊擁抱我，彷彿我剛出獄。

3　施密特（Arno Schmidt, 1914-79），德國作家，作品實驗性濃厚。

　　這是新的一天，哥雅帶狗散步。他倆流放海外。在波爾多，西風吹起時聞得見大西洋。

　　日經指數破兩千點時，歐洲資金管理人滿懷信心，相信明年的焦點市場是日本。

　　視網膜完美無缺的一隻眼睛，運行，運行，銷聲匿跡！

　　「在這個地區還能活著，是一種奇蹟，」參與墨西哥東南部查巴達反抗軍的年輕人莫塞斯（Moises）說道：「成員五到十二人的家庭在一或半公頃的貧瘠土地上過活……我們一無所有，無家可歸，無地，無工作，無健康，無食物，無教育……」這一年是1994年。

　　現在我要藉廣播傳送給各位一個奇特的肖像──一個我們不清楚長相的男人像。在人前，他總是戴一副黑色滑雪面罩。「這就是我們，」他說：「永遠的死亡者，再一次死去，但此時是為了活下去。」他的假名是馬訶士。
　　一個恐怖分子！原本說好這廣播節目談的是經濟，你卻想盡辦法介紹一個精通暴力的恐怖分子！
　　我傳送的是他的相似形。由他自己說的話創造出來的相似形：

　　我亟欲寫信給你，跟你說說關於身為「暴力專家」──大家經常如此稱呼我們──的事情。是的，我們是專家。但我們的專業是希望……從我們疲憊受傷的身軀將出現一個新世界……我們能否看見它？這要緊嗎？我相信只要確信它會誕生，確信我們把我們全部的生命、身體和靈魂都投注於這漫長痛苦卻歷史性的誕生中也就無關緊要了。Amor y dolor──愛與痛：此二字不僅押韻，亦攜手同行。

空洞的左派言論！

這是其餘的肖像：

此種激昂的語言流動具有附錄或公報上看不見的東西。每當信差帶著
一或數份公報離開的時候，我們便備受焦慮、不確定、接連而來的問
題威脅。越來越多問題充斥我們的夜晚，伴隨我們巡邏守衛，陪我們
坐在斷裂的樹幹上注視盤中的食物……「這些話是否最能表達我們想
說的話？」「這些話是否目前的恰當用語？」「能否被理解？」

相似性與生俱來，且不可能弄錯——即使躲藏在面具後。
相似性可被抹滅。今天切‧格瓦拉（Che Guevara）賣T恤，他的相似
性只剩下這些。
你確定？

［寂靜］

你知道，寂靜是一種無法被抵制的東西。在某些情況下，寂靜變得有破
壞性。這正是他們不斷以聲音填補它的原因。

◼　◼　◼

哥雅跟他的狗在海邊漫步。

前幾天我聽顧爾德（Glenn Gould）彈奏莫札特的C大調幻想曲。我想
提醒各位顧爾德的彈奏方式。**他的彈奏就像已死之人還魂彈奏人世的音樂。**
這正是他在活著的時候彈奏的方式！

三隻靈巧的手。

怎說三隻？

兩個女人當中的一個上工出了意外。

買下。

　　我要跟各位說個故事，關於有史以來創作過的最佳肖像。說故事的人只有約翰一個。其餘的福音書作者並未提起它——雖然他們提起馬大（Martha）和馬利亞（Mary）。兩姊妹有個兄弟拉撒路（Lazarus），他病死在伯大尼（Bethany）村。當這家人的朋友耶穌到村裡時，死去的拉撒路已葬了四天。

　　「你們把他安放在哪裡？」

　　他們回答說：「請主來看。」

　　耶穌哭了。

　　猶太人就說：「你看他愛這人是何等懇切！」

　　其中有人說：「他既然開了瞎子的眼睛，豈不能叫這人不死麼？」

　　耶穌又心裡悲嘆，來到墳墓前。那墳墓是個洞，有一塊石頭擋著。耶穌說：「你們把石頭挪開。」

　　他們就把石頭挪開。

　　耶穌大聲呼叫說：「拉撒路出來！」那死人就出來了，手腳裹著布，臉上包著手巾。

　　耶穌對他們說：「解開，叫他走。」

　　這便是完美的肖像。招致大祭司該亞法（Caiaphas）設下殺害耶穌的陰謀。

　　哥雅要回畫室工作。

　　此刻他在作畫。你聽得見他嗎？畫布上出現臉孔。而後臉孔消失。消失

無蹤。

試試把寂靜的音量調高——高一點——再高。還要更高⋯⋯

［寂靜］

這寂靜屬於相似性、墨西哥東南部夜間的山，或者共同聆聽的我們？

文章出處

本書各篇文章最初刊載於以下刊物，有時標題不同，形式略不同：

敞開大門 ——— 《俄國人的方式（作品三十一）》（*The Russian Way [Opus 31]*）
　　Pentti Sammallahti攝影作品集，芬蘭，1996年

淺談可見之物 ——— 《繪畫的冒險》（*Das Abenteuer der Malerei*），第三版，
　　奧斯菲爾登（Ostfildern），德國，1995年

畫室畫語 ——— 《巴塞洛：近作展》（*Miquel Barceló, Recent Paintings*），
　　泰勒畫廊（Timothy Taylor Gallery），倫敦，1998年

蕭維洞窟 ——— 《衛報》（*Guardian*），倫敦，1996年11月16日

珀涅羅珀 ——— 《瑞士日報》（*Tages Anzeiger*），蘇黎世，1997年4月18日

法揚肖像 ——— 《國家報》（*El Pais*），馬德里，1998年12月20日

竇加 ——— 《世界週報》（*Die Weltwoche*），蘇黎世，1993年7月29日

素描：與里翁・科索夫的通信 ——— 《衛報》，倫敦，1996年6月1日

文生 ——— 《瑞典晚報》（*Aftonbladet*），斯德哥爾摩，2000年8月20日

米開朗基羅 ——— 《衛報》，倫敦，1995年11月21日

林布蘭與身體 ——— 《法蘭克福評論報》（*Frankfurter Rundschau*），法蘭克福，
　　1992年5月2日

蒙住鏡子的布 ——— 《獨立報》（*Independent*），倫敦，2000年6月3日

布朗庫西 ——— 《世界週報》，蘇黎世，1995年6月6日

波河 ——— 《文化研究》（*'du' Die Zeitschrift der Kultur*），蘇黎世，1995年11月號

莫藍迪 ——— 《國家報》，馬德里，1997年2月7日

————————————————————————————

你要吹牛就繼續吹吧 ———《衛報》，倫敦，1995年6月3日

芙烈達・卡蘿 ———《衛報》，倫敦，1998年5月12日

床 ———《俯覽濕岩》（*Wet Rocks Seen From Above*）。

　　畫：《漢思理記憶／凱吉版》（*Christoph Hänsli Memory/Cage Editions*），

　　蘇黎世，1996年

蓬髮男子 ———《世界外交論衡月刊》（*Le Monde Diplomatique*），

　　巴黎，1991年12月號

蘋果園 ———《世界外交論衡月刊》，巴黎，2000年9月號

立在瓶中的畫筆 ———《瑞典晚報》，斯德哥爾摩，1996年4月5日

反抗潰敗的世界 ———《種族與階級》（*Race & Class*），

　　倫敦，1998年10月至1999年3月

與副司令馬訶士的通信

　　一、蒼鷺 ———《國家報》，馬德里，1995年4月27日

　　二、蒼鷺與鷹 ———《日報》（*La Jornada*），墨西哥城，1995年6月3日

　　三、與石共存之道 ———《世界外交論衡月刊》，巴黎，1997年11月號

有相似性嗎？ ——— 約翰・伯格首演，於法蘭克福波肯海曼站（Bockenheimer Depot）

　　Das Tat戲院，1996年。慕諾茲（Juan Munoz）導演。

　　聯播：法蘭克福Heissischer Rundfunk、英國廣播公司（BBC）第三台，1996年。

　　初版：《日報》，墨西哥城，1996年8月4日

JOHN BERGER THE SHAPE OF A POCKET

麥田人文 101X

另類的出口

作　　　者	約翰·伯格 John Berger
譯　　　者	何佩樺

責 任 編 輯	吳惠貞　林俶萍
美 術 設 計	黃暐鵬
編 輯 總 監	劉麗真
總 經 理	陳逸瑛
發 行 人	涂玉雲
法 律 顧 問	台英國際商務法律事務所　羅明通律師
出　　　版	麥田出版
	台北市中山區 104 民生東路二段 141 號 5 樓
	電話：(02) 2-2500-7696　傳真：(02) 2500-1966　blog：ryefield.pixnet.net/blog
發　　　行	英屬蓋曼群島商家庭傳媒股份有限公司城邦分公司
	台北市民生東路二段 141 號 11 樓
	書虫客服服務專線：02-25007718 · 02-25007719
	24 小時傳真服務：02-25001990 · 02-25001991
	服務時間：週一至週五 09:30-12:00 · 13:30-17:00
	郵撥帳號：19863813　戶名：書虫股份有限公司
	讀者服務信箱 E-mail：service@readingclub.com.tw
	歡迎光臨城邦讀書花園　網址：www.cite.com.tw
香港發行所	城邦（香港）出版集團有限公司
	香港灣仔駱克道 193 號東超商業中心 1 樓
	電話：(852) 25086231　傳真：(852) 25789337　E-mail：hkcite@biznetvigator.com
馬新發行所	城邦（馬新）出版集團【Cite(M) Sdn. Bhd.(458372U)】
	11, Jalan 30D/146, Desa Tasik, Sungai Besi, 57000. Kuala Lumpur, Malaysia
	電話：(603) 90563833　傳真：(603) 90562833

印　　　刷	前進彩藝股份有限公司
初 版 一 刷	2006 年 5 月
二 版 三 刷	2014 年 9 月

定　　　價	新台幣 320 元
I S B N	978-986-120-758-2　Printed in Taiwan
著作權所有·翻印必究	

國家圖書館出版品預行編目資料

另類的出口／約翰·伯格（John Berger）著；何佩樺譯.
－二版.－臺北市：麥田，城邦文化出版：家庭傳媒城
邦分公司發行，2011.05
　面；　公分.－（麥田人文；101X）
譯自：The shape of a pocket
ISBN 978-986-120-758-2(平裝)
1. 藝術評論
901.2　　　　　　　　　　　　100006090